故宮

找感動

張麗華◎著

名畫

找創意

臺灣商務印書館

推薦序

我過去在國立故宮博物院任職期間，認識了張麗華老師，她即使已經退休了，仍然懷抱著高度熱情，無私地貢獻。她累積多年的藝術教育經驗，對於當時推動的數位學習計畫來說，幫助很大。我們很幸運的邀請到張麗華老師來一起參與計畫的推動，因為有她的參與，讓故宮數位學習專案的內容，可以跟教學的需求現況高度結合，在內容的規劃方面，也可以達到豐富而難易適中的程度，讓數位學習的推動模式，更有效地將博物館與學校兩個不同的場域連結在一起，獲得很好的教學成果。

張麗華老師在參與故宮的工作期間，她除了貢獻她的專長之外，同時也非常認真的學習，身處故宮這個寶山，她也沒有空手而歸，這本書中的文章，都是她結合自身的專業領域，加上他在故宮孜孜不倦地學習，所撰寫出來的。內容相當的平實可讀，對於讀者來說，不論是對於故宮的收藏已經相當熟悉，或是想要一窺它的堂奧，張麗華老師的這本書，都是一個很好的家庭讀物，我也覺得，它甚至可以突破年齡的限制，讓老老少少都可以藉著這本書，了解到國立故宮博物院收藏的豐富。

國立台北教育大學 藝術學系

林曼麗

自序

畢卡索、梵谷，你一定聽過；達文西，你大概耳熟能詳。可是，提到宋代大畫家范寬、郭熙、李唐，你認識嗎？

每每走進書店，適合各階層的西洋美術叢書，琳瑯滿目、應有盡有，反觀介紹咱們千年文化藝術墨寶的書，相對的並不多，或者大多是為專家學者而寫，一般人看了，內容艱深，覺得距離遙遠，自然望而卻步，而多數人對故宮的記憶也僅是翠玉白菜或肉型石而已。

名列世界重要博物館的故宮，正加緊求新求變──Old is New，故宮前院長林曼麗出身藝術教育博士，重視人的價值，除了典藏、研究、展示外，更是積極落實教育理念、公民美學、創意經營三合一，老博物館不見得就只有一顆老腦袋呢！

這幾年，參與故宮數位化典藏教育推廣，特地以故宮名畫為主，精選貼近現代生活、文化傳承、故事性的作品撰寫報上刊登，頗受歡迎！現在終於能有機會集結成冊了。

本書似主題式的撰寫，有人物、生活、山水、花鳥草蟲各系列，以圖佐文，文字深入淺出，輕鬆閱讀，老少咸宜。以故事性情節的方式，深入畫中世界，並藉由古畫今用的現代創新設計案例，將古畫元素與現代生活美學的運用，串連起來，讓古畫與現代生活更貼近，是普羅大眾認識名畫的入門，也是文創設計靈感的來源；發現名畫可以找感動，找創意，不再是鎖在博物館內充滿距離感的古物。

在這個年代裡，你有高IQ、好EQ、更需要AQ一就是審美的美感能力。這本書期望能破除大家對於傳統繪畫的既定刻板印象，讓你輕鬆愉快的進入中國歷代繪畫多樣而奧妙的世界，快速培養名畫的鑑賞能力與對藝術美學的敏感度；並從古畫作品中，擷取豐富的人生經驗和大自然的人文關懷，開創文化創意新想法。

Content

推薦序 3

自序 4

人物篇 9

「嬰戲圖」無憂無慮的童畫世界 10

「帝王肖像畫」留住偉人的容顏 22

「潑墨仙人」、「白描羅漢」各有特色 26

雍容華貴美人圖 32

唯美清瘦仕女畫 39

文學故事美人圖 43

生活篇 49

「清明上河圖」穿梭時光隧道，探訪民生 50

「喜怒哀樂」彩繪人生大舞台 66

「高風亮節四君子」澹泊逍遙的人生 72

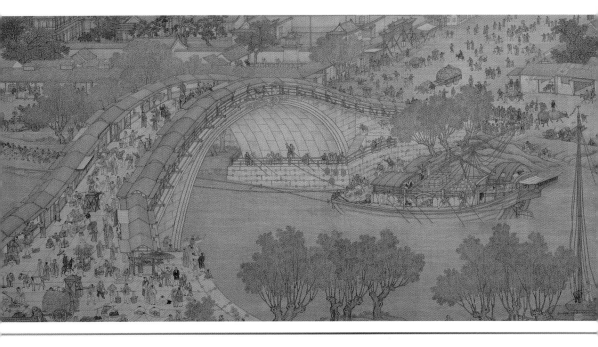

山水篇 77

觀賞山水畫的「三遠法」 … 78

觀賞山水畫中的「皴法」 … 84

山水與人生——「文人畫」 … 91

花鳥蟲獸篇 99

古代的駿馬 … 100

鳥——飛進畫紙裡栩栩如生 … 108

活靈活現的小動物 … 119

精緻寫實的草蟲畫 … 124

參考書目 … 134

你對故宮的名畫好奇嗎？

你想讓古畫內化你的氣質嗎？

你想讓美力成為你的競爭力嗎？

讓這本書為您揭開

故宮古畫的面紗吧！

人物篇

「嬰戲圖」
無憂無慮的童畫世界

每個人都有童年，想一想，你的童年都玩些什麼遊戲？你最喜歡玩的遊戲是哪些項目？至今還令你回味無窮。

現今的孩子玩電動、玩電腦、玩虛擬遊戲。你很好奇？想知道古代的孩童他們當時都玩些什麼玩意兒嗎？透過歷代許多畫家提筆以孩童嬉戲為主題，畫下古時孩童各式各樣的活動、遊戲，就是「嬰戲圖」。從圖中窺見兒童嬉戲、稚拙可愛的模樣，生動活潑、專注喜悅姿態的神情，讓我們很容易瞭解他們的童稚世界，也感受到當時的無憂無慮。

下面介紹的幾幅「嬰戲圖」，特別表現太平盛世，富貴家庭日常生活景象。你會驚奇的發現，那時候的孩童，穿著服飾不論花色、質料與打扮，或是庭院造景都相當精緻華麗，超乎想像。

你看！清人畫的「昇平樂事」，圖中

清 昇平樂事（局部）國立故宮博物院典藏

女孩多是留長髮，綁雙髻；小男孩則多剃頭而留下部分頭髮作造型，這是怎麼回事呢？原來民間有一傳說，妖魔鬼怪喜歡在月黑風高的夜裡找上小男孩，當時父母親生下男娃，自然剃除他的頭髮，留下幾撮綁起來，有如長著小崎角的野獸，據說可瞞騙過妖魔鬼怪，這種習慣，一直延續到清朝末年。你喜歡他們的髮型嗎？

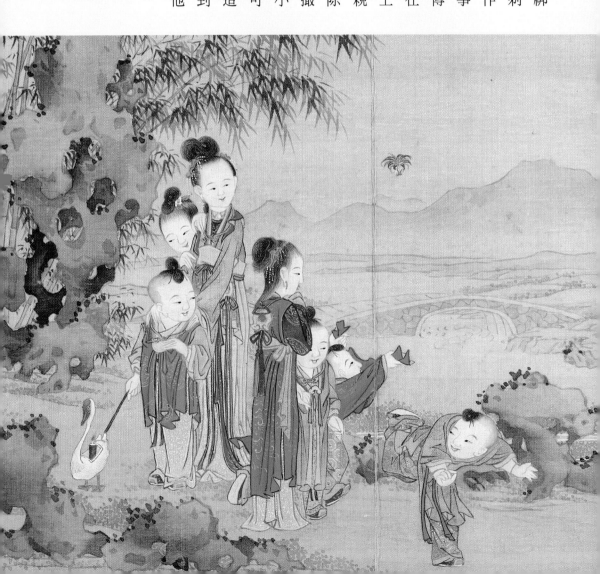

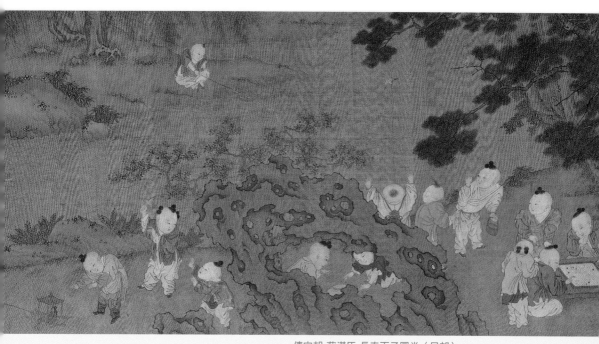

傳宋朝 蘇漢臣 長春百子圖卷（局部）國立故宮博物院典藏

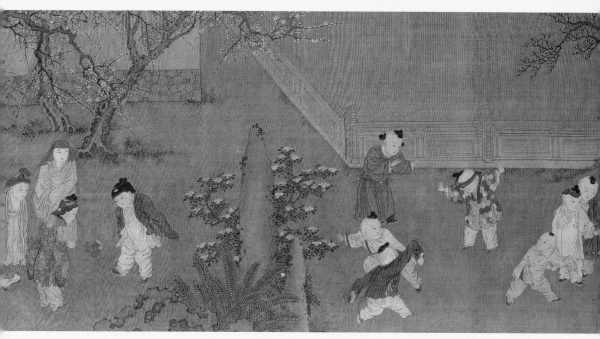

長春百子圖卷（局部）

你踢過毽子嗎？這個遊戲，一定有它樂趣的地方，所以至今還流傳著。「昇平樂事」這幅畫沒有作者簽名，只能說是清朝人畫的。圖中的男孩，踢技高超，一轉身漂亮的迴旋，毽子踢得又高，姿勢又帥，是不是吸引了所有人的矚目？

長春百子圖卷（局部）
宋朝孩童的帽子造型與服飾

世界盃足球賽四年一度，一直皆是熱鬧開打，全球數十億球迷為之瘋狂，但很多人可能不知道，其實足球是中國人發明的玩意兒，當時叫做「蹴鞠」，就是用腳踢球的意思。相傳在黃帝時，已利用蹴鞠來訓練武士，延至唐、宋是蹴鞠發展的鼎盛時期，上自帝王公侯，下至市井小民，人人都愛踢足球，從這張傳「長春百子圖」，兒童踢球的畫面，就可以證明當時足球受歡迎的程度。

「長春百子圖」畫中這些踢球小孩戴的帽子，跟現在人們戴的帽子有什麼不同呢？這種叫「風帽」，特別具有防風保暖之效。有各種造型，有的設計毛皮、有的風帽連著一小塊布幅，頂上開口露出髮髻、有的風帽連著一小塊布幅，還有刺繡和玉石裝飾配件，也搭配華服，完全客製化。

古人戴的帽子是不是很時髦？很炫？而且都是手工縫製，符合人體功能，富創意又有獨特性。

傳宋朝 蘇漢臣 五瑞圖 國立故宮博物院典藏

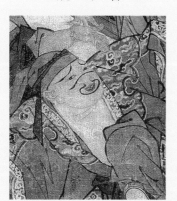

五瑞圖（局部）

著驅鬼的舞步。這幅畫你看了有什麼感覺？

就是瘟疫鬼。周圍四位驅鬼大師，表情十分精采，正賣力跳

鑼鼓、笏板等，扮相完全不同。站在中間的小朋友，扮演的

這些小朋友戴面具、有的臉上塗色、有的戴耳環、手裡拿著

是古人為了趕走瘟疫的儀式，後來演變成娛樂的活動。哇！

舞」呢？這種舞原

什麼是「大儺

舞。

高彩烈地跳著大儺

不同的角色，正興

小朋友各自裝扮成

麗的庭園中，五個

圖」，描繪的是美

家蘇漢臣的「五瑞

嗎？相傳是宋朝畫

扮角色遊戲的經驗

你曾有戴面具裝

古代的兒童雖然沒有電動遊樂器具，依然可以玩得很環保、很開心。畫面中的人物衣紋線條筆法轉折流暢，凸顯了舞蹈旋轉時的速度，整幅畫面洋溢了動感與活力！

「爬樹爬得高，跌下像年糕；爬樹爬得低，跌下像田雞。」如果你在鄉間成長，有爬樹的經驗，聽到這首爬樹的順口溜，是不是覺得詮釋得很傳神？你曾經是樹下的年糕還是田雞呢？

「撲棗圖」是宋人畫的「嬰戲圖」。棗子是中國北方普遍種植的果樹，夏末初秋，庭院中的棗子，果實纍纍，小女孩搬來凳子，墊高腳，拉長手，背後扶著她的女孩，衣服打扮的模樣和她很相像，頭上都綁額子，應該是姊妹。前面小男孩頭頂著圓盤，隨時準備迎接；後面的小男生，儘管

宋 撲棗圖 國立故宮博物院典藏

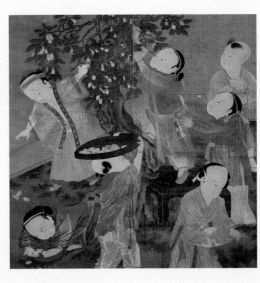

撲棗圖（局部）

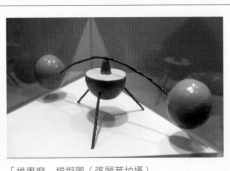

「推棗磨」模擬圖（張麗華拍攝）

手裡已抱著一罐滿滿的棗子，還要貪心的回頭看。趴在地上的那個，好專注的在挑選；前面小女孩一派純真，乾脆把衣服撩起來放棗子。

這幅作品的人物描寫並非要凸顯情緒，不過孩子們穿著色彩明亮的服飾，透明薄紗的質感，以及孩童天真活潑的性格與興奮採棗的氣氛、動作，都刻畫得十分精彩。

棗子吃不完，正好拿來作推棗磨的遊戲，「推棗磨」怎麼作？怎麼玩呢？

首先選用兩枚大小相同的棗子，分別插在一根細長竹條的兩端；加上剖了一半的棗子，下面用三支牙籤作支架，中心點撐起。玩的時候，用手指輕輕撥動竹條一端的棗子，如果兩邊平衡，便可以旋轉起來了，再看看誰轉得久，便是贏家。這個動作很像在推磨，因此取名為「推棗磨」。

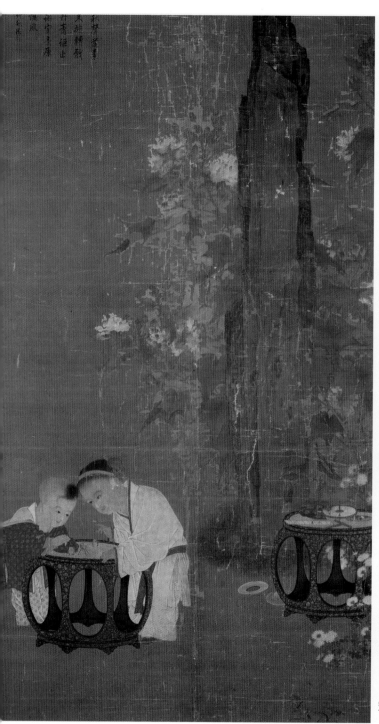

這張蘇漢臣畫的「秋庭戲嬰圖」，則充分表現了古代孩童對於棗子的喜愛之情。秋日的庭院裡，一柱擎天的太湖石旁，綻放著嬌豔的芙蓉和雛菊；不遠處的圓凳上，放著被冷落的玩具，姊弟倆人，全神貫注玩著「推棗磨」遊戲。你是否也曾玩遊戲，專注到渾然忘我的經驗？這就更容易理解圖中弟弟肩上衣領滑落下來了，卻完全不自覺。競賽中，弟弟似乎略勝一籌，露出洋洋得意的眼神，不過姊姊好像發現弟弟取巧作弊的嫌疑，正準備開口制止⋯⋯

宋 蘇漢臣 秋庭戲嬰 國立故宮博物院典藏

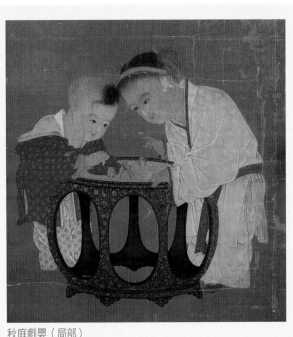

秋庭戲嬰（局部）
姊弟兩人專注的比賽「推棗磨」。

這張畫除了細心的畫出男孩和女孩的面貌，年紀的差異外，還將孩子專注於遊戲的神情，描繪得十分的貼切，這就是蘇漢臣的嬰戲圖，為什麼能動人心弦的地方。

冬天冷颼颼的怎麼玩？「同胞一氣」描繪了孩子們頭上帶著皮帽，身上穿著滾了毛皮的服飾，不減玩性，在庭院角落，烤包子取暖玩耍。圖中後面三個孩童，手中已經拿著包子，卻還口水直流，兩眼直盯爐上的包子，前面較小的

孩子，非常調皮，用線綁起了包子，當毽子踢，連花貓也聞香，仰著頭過來湊熱鬧！

畫家將孩子們貪吃、好玩的天性，描繪得淋漓盡致。而畫中那隻小花貓，被包子引得饞涎欲滴，貪吃的模樣，也使整幅作品妙趣橫生，發揮了畫龍點睛的效果。

其實這幅畫並非純粹只是描寫遊戲的情景，有時候畫有隱喻的意義，像標題「同胞一氣」，顧名思義──燒烤包子時冒出的煙結成一氣，表示團結之義，有吉祥的象徵。這幅「同胞一氣」與前面的「嬰戲圖」，孩童穿著的衣、帽和皮靴、打扮是否有明顯的差

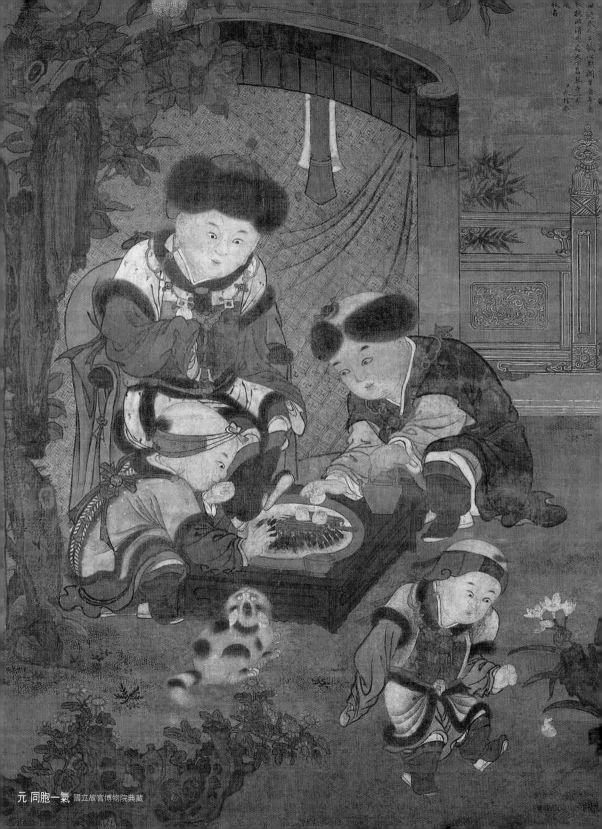

元 同胞一氣 國立故宮博物院典藏

同胞一氣（局部）
小男孩調皮的用線綁住包子當毽子踢。

異性呢？從圖中推測應是元朝人的式樣，所以應該是元人的作品。

看了四季「嬰戲圖」，你是不是察覺到當時社會的藝文水準極高？這些富貴人家小孩日常生活打扮極富美學創意；而且不僅懂得經營庭園、景觀藝術，更重視孩子們的娛樂教育呢！

◆ 老文化 新創意

「創意就是競爭力！創意經濟的基礎是那些使用自己的想像力、夢想和幻想的人。」英國創意產業之父John Howkins如是說。廿一世紀，文化不再是有如鎖在博物館內充滿距離感的古物，透過創意的加值與以人為本的設計概念，再結合行銷管理與通路經營，「文化創意產業」將取代電子業、製造業而成為廿一世紀最熱門的產業。

先進國家博物館如羅浮宮、大英博物館、美國大都會博物館等，都紛紛發展創意設計產品，衍生商機。故宮前院長林曼麗觀念新，有遠見，期望數千年的古物能吸引更多的年輕人潮，活生生的與現代人互動，大力提倡文化創意產業，力邀國內外的設計師合作。其中，最知名的莫過於故宮與義大利知名設計團隊Alessi合作開發的「清先生家族」，產品包括榨汁機、椒鹽罐、蛋杯、鑰匙鍊……等，透過Alessi全世界五千多個據點的行銷通路和販

嬰戲公仔（頑石創意團隊設計提供）

售，成為國際人士和年輕族群收藏的新歡。

古代的嬰戲圖經過千年後，在創意「頑石」團隊巧手轉換下，化身為活潑逗趣的現代文化公仔，每個公仔都有著令人會心一笑的個性與故事，各式公仔討喜的造型與神情，可以自己彩繪、堆疊、組合、互換的創意，還榮獲經濟部台灣創意設計中心最高榮譽「國家設計」獎，因此當**文化＋創意**，變成有用、有趣的商品，經濟化後，文化也可以成為一門好生意呢！

◆ **畫家小檔案**

【**蘇漢臣**】（一○九四─一一七二）北宋畫家。開封人，大約十二世紀時活躍於北宋末年到南宋初年，宋朝嬰畫家中，就屬他最有名了，他的嬰戲圖被評論為「著色鮮潤，體度如生」，說明他畫中人物不管是神態、五官、膚色，都描繪得像活生生的真人一般。由於名氣太響亮了，許多沒簽上畫家姓名的嬰戲作品，都歸到他的頭上。

◆ **名詞小檔案**

Q：為什麼有些作品標題前會加一個「傳」字呢？

那是因為專家們，還無法確定，誰是畫的真正作者？還是後代臨摹的人？無法確定，只好加上「傳」字。

◆ **動動腦**

Q：時空轉換一千年，從古代「嬰戲圖」裡孩子戴的風帽聯想，你能試著構想一頂暨富有文化氣息，又具現代感創新造形設計的帽子嗎？

Alessi設計的「清先生家族」生活用品（張麗華拍攝）

「帝王肖像畫」
留住偉人的容顏

無論東方或西方，「肖像畫」向來都是藝術家最樂於表現的題材，但是由於使用筆墨顏料工具的不同，有著很大的差異。西洋人物畫非常注重光影的表現，早期畫風有如照相般的真實；反觀我們的國畫，則比較講究衣紋線條、情意上的美感。

在古代，一般說來都是帝王貴族才可能有肖像畫；為了避免死後被人遺忘，他們命令畫師將他們的容貌畫在宮殿或廟宇牆壁上，讓後人尊崇。從歷代許多帝王、后妃流傳下來的畫像，可以看出時代背景所賦予的特色。

閻立本是唐太宗時代知名的宮廷畫家，他曾為兩漢、三國、南北朝至隋代的十三位帝王畫

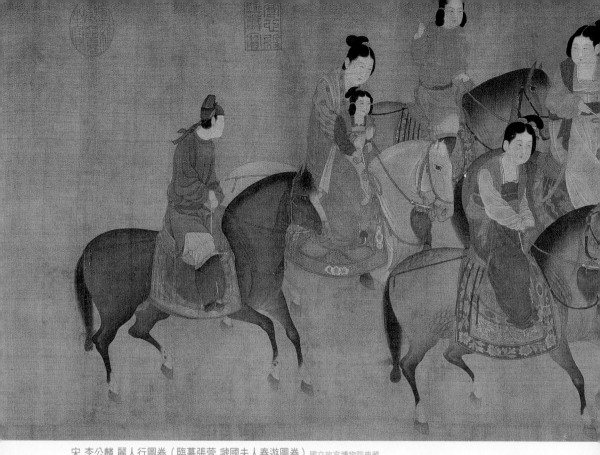

宋 李公麟 麗人行圖卷（臨摹張萱 虢國夫人春遊圖卷）國立故宮博物院典藏

像，他擅長透過人物面部表情、眼神、眉宇和嘴唇間流露出的神情，來刻畫不同皇帝的個性和氣質，以表達對帝王的作為和才能的評判。

例如曹丕博文強識，就畫得目光敏銳；陳宣帝無能平庸，就畫得兩眼無神；描繪晉武帝司馬炎，則以眉頭糾結，眼神堅毅，張開雙手，昂首挺胸，來表現他雄圖神算，氣度恢弘的性格。

這卷「麗人行」是宋朝李公麟臨摹張萱「虢國夫人遊春圖」的畫作。縱然是摹本，還是可以觀看原作的筆意。

唐玄宗天寶年間，楊貴妃得寵，貴及姊妹，大姊封韓國夫

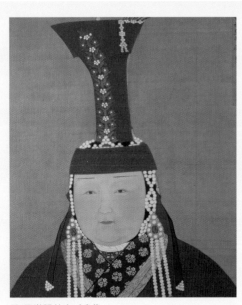

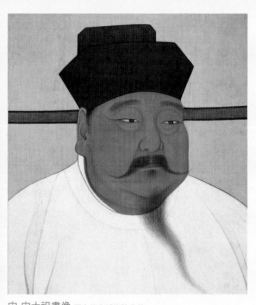

元 元世祖的皇后畫像 國立故宮博物院典藏　　宋 宋太祖畫像 國立故宮博物院典藏

人，三姊封虢國夫人，八姊封秦國夫人。一
個風和日麗的日子裡，虢國夫人一行外出出遊
春，她們一邊舞馬弄鞭，一邊左顧右盼，一
副優閒慵懶的樣子。其中最前頭的虢國夫
人，頭梳高髻插花鈿，淡掃蛾眉，豐腴凝重
的臉龐上，流露出內心嬌衿的神態；旁邊的
韓國夫人，不時的回頭張望。

這個景象，被擅長畫豐滿仕女的張萱看
見，回家後畫興大作，留下了這幅名畫，他
著重表現貴族婦女春天出遊時，舒悅從容和
歡樂的氣氛。

再看宋太祖的畫像，是不是好有威儀？據
說他的臉色黝黑，看起來較嚴蕭。畫師用微
側角度，故意讓宋太祖面朝斜前方，眼角周
圍有魚尾紋，色彩濃淡暈染的表現，凸顯臉
部的立體感。完美的五官輪闊線條，是帝王
的理想畫像。

元世祖的皇后，來自北方的蒙古，裝扮和漢人是不是不太一樣？她頭上高高的帽子稱作罟罟冠，頂上插了雉雞的羽毛，美麗的珍珠將皇后裝飾得更加高貴。哇！怪了！皇后眼睛上方的眉毛為什麼修成一直線？想想看，如果配上其他的眉形好看嗎？

中國人對容顏的審美觀，雖加淡墨皴擦，卻不重真實光影的表現法，使傳統肖像畫以輪廓線為主，卻顯得天朗地清，看起來開闊雍容、有福氣。

你畫過人像嗎？你認為最難的地方在哪裡呢？畫畫雖然不一定要畫得像照片一般精準，但是要發揮觀察力和敏銳力，準確掌握人物表情和性格，應該是相當大的挑戰呢！

◆ 老文化 新創意

故宮近年來積極推動將典藏文物以現代趣味的創意方式展現出來。二〇〇六年首度與便利商店合作多款授權商品。其中「大人物小宮仔」五組一套二五〇元，有唐朝仕女與春雷琴、宋徽宗與北宋汝窯蓮花式溫碗、蘇軾與玉荷葉杯、元朝貴婦女與元鈞窯天藍紫斑如意枕，及清朝瑾妃與翠玉白菜等，非常受歡迎。

而家喻戶曉的「翠玉白菜」活化成現代人隨身可攜帶的手機吊飾，著名的「懷素自敘帖」則設計成具現代感的領帶與絲巾。故宮可真正是擺脫了過去的嚴肅刻板形象呢！

◆ 畫家小檔案

【張萱】陝西西安人，是唐朝宮廷畫家，用筆工細，他精湛的畫藝，確立了仕女畫在人物畫中的重要地位，真實的紀錄了唐代婦女生活風情，給人一種嶄新的感受。

◆ 動動腦

Q：如果要讓故宮歷代的帝王、后妃從名畫中走出來，不只是讓人欣賞，更是讓人們親近、享受、沉浸在其中，你有什麼好點子？從作為一個購物者想像一下，你會想要從故宮帶走什麼樣的紀念品或是周邊商品，延伸思考就對了！

元朝貴婦「大人物小宮仔」套件之一

「潑墨仙人」、「白描羅漢」各有特色

哇！……畫中人挺著大大的肚子，前額禿禿的，五官還擠在一起……再仔細看看，你會發現，畫中人從頭到腳都沒有線條勾勒。

這樣大筆蘸墨，直接揮灑的新風格，是南宋知名畫家梁楷的獨門絕活；看起來簡單，事實上畫家必須重視觀察，胸有成竹，用簡潔生動的筆墨，抓住事物的主要特徵，才能揮灑出這幅完美的傑作——潑墨仙人。

梁楷性情豪放，這種畫法正符合他大膽、熱愛自由瀟灑的風格。例如「仙人」的腰帶，總共只有四筆，卻把肚圍的形狀、行走時腰帶的飄動都表現了出來。為了不讓身體看起來鬆垮垮，畫家在肩、腰、衣角特別用比較濃的墨色加強，至於臉上，只用短短俐落的線條即捕捉到巧妙的神情—仙人好像喝醉了酒，搖搖晃晃的，真是創新的手法啊！

有人把梁楷的這類作品稱為「逸品」——就是超乎平常人能力的創作，從此也開創了中國水墨寫意畫，對後代的寫意畫法有很大的影響。

再欣賞另一幅劉松年塑造的羅漢圖，畫法精細一絲不苟，和梁楷的簡筆畫風完全相反。羅漢又稱阿羅漢，是佛陀的弟子，有很高的道行和神通，但是他們奉行佛陀的囑

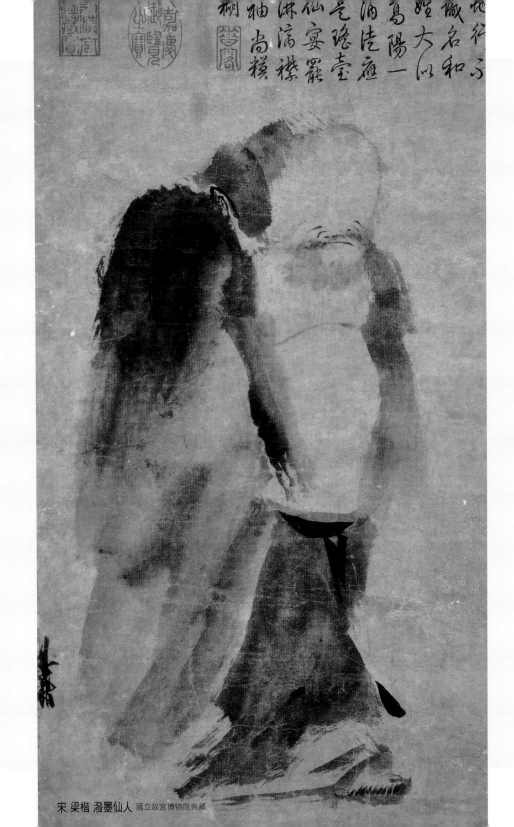

故宮名畫 找感動 找創意

宋 梁楷 潑墨仙人 國立故宮博物院典藏

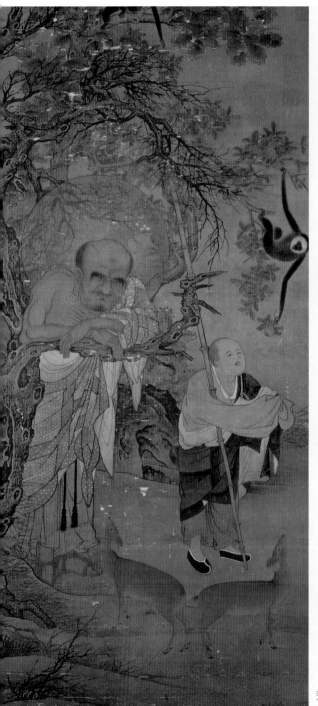

咐，放棄成佛的機會，選擇待在人間渡化眾生，同時繼續自我修練，他和我行我

素的潑墨仙人的個性，是很不一樣的！

畫中的羅漢雙手交叉，伏在樹枝上作沉思狀，兩眼注視著眼前兩隻溫順的小

鹿。樹上有活潑的猿猴在摘果子，樹下一個清秀文雅的小和尚正雙手合抱，承接

猿猴扔下的果子。

羅漢臉部的五官、頭髮、眉毛和架裟上的花紋非常細緻。羅漢的眉頭皺在一

起，好像很傷腦筋的樣子，臉上佈滿了皺紋，胸部的肋骨也凸起來了，應該過著

非常清苦的生活吧！

宋　劉松年　畫羅漢　國立故宮博物院典藏

羅漢後面出現光圈，象徵他與一般人不同的神性。小鹿和猴子也有象徵性的意義，代表佛陀最初在「鹿野苑」說法；而猴子手上摘著果實則是代表「慾望」，小和尚衝出去接果子，正說明了他身為一般凡夫俗子的特質，和清心寡欲的老羅漢成對比。

劉松年是南宋的宮廷畫家，他勾勒填彩細緻的寫實風格，正反映了當時宮廷的品味。

清代有不少畫家喜歡畫白描羅漢，金廷標就是其中之一。但是，他畫的羅漢好像布袋和尚，袒胸露腹，和藹親切，笑盈盈的看著身旁三位童子在海濤上戲珠。畫家筆法細謹明快，人物衣紋纖秀流暢，浪濤的筆紋更是曲線優美。

所以欣賞一幅畫，除了從中瞭解畫家透過不同畫風所傳達出人物的性格與精神外，還要注意畫中具有象徵意義的元素，甚至畫家所採用不同的技法風格也和所處環境、流行品味相關。

不同的線條與不同的畫法，是不是會給你不同的感受呢？

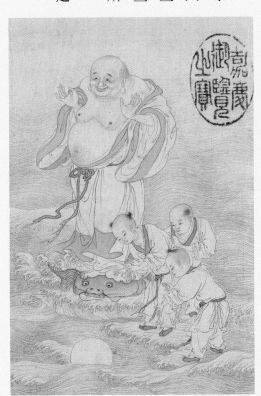

清 金廷標 白描羅漢 國立故宮博物院典藏

◆ 老文化 新創意

把潑墨仙人，印在現代人喜愛穿著的T恤上，老東西也顯得輕鬆多多，或是像頑石創意團隊最新設計的這四套阿羅漢公仔，分別是「嚴見」、「照見」、「動見」和「望見」羅漢，以及相隨的羅漢弟子。造型設計上，身披黑色袈裟的嚴見羅漢，威嚴瞋怒，穿著綠色袈裟的照見羅漢正在禪修沈思，總是忙來忙去，深著紅色的動見羅漢，對世事無所執著，和深著紫色袈裟的望見羅漢，這四種形象，轉化成四種相異的性格特質。最有趣的是能變化阿羅漢公仔的姿態，可以左右四十五度旋轉頭部，手中的柺杖還可以抽取，相從腳踩的火風輪和雲彩跳開著陸，來顯現阿羅漢的神通和自在，可以當傳神有趣。

◆ 畫家小檔案

【梁楷】活動於十三世紀初期，生卒年不詳，是南宋畫壇上獨樹一幟的畫家。曾待過畫院，並受配金帶殊榮，但他厭惡宮廷的拘束規矩，將金帶懸壁，悄然離職。他的性格豪放不羈，嗜酒成性，時稱「梁瘋子」，別看他常酒酣耳熱爛醉如泥，他酒後作畫更是淋漓痛快。因為這樣大膽畫風，成功的開創了潑墨簡筆畫法。

【劉松年】是南宋著名畫家。居住在杭州城清波門，也稱「劉清波」，以巧思的構圖最為傑出，因而入畫院供職，與李唐、馬遠、夏圭合稱為「南宋四家」。

【金廷標】清代畫家。乾隆皇帝南巡時候，曾獻上「白描羅漢圖」

阿羅漢系列（頑石創意團隊提供）

30

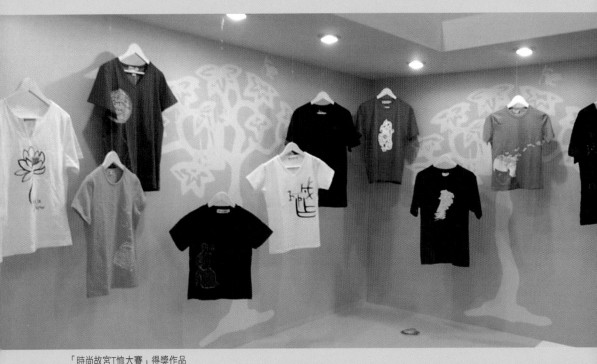

「時尚故宮T恤大賽」得獎作品

◆ 名詞小檔案

【白描】 在國畫裏指的是純粹只用筆勾勒輪廓線條而不上顏色。

【潑墨】 是國畫的一種用墨技法，通常以筆蘸大塊面積的墨色潑灑畫成。

【勾勒填彩】 是指以細筆勾勒輪廓後，填上顏色，給人富麗工巧的感覺。

◆ 找一找

Q：畫家的簽名落款在哪裡？

宋代畫家簽名落款常選擇在較隱密之處，例如：范寬的「谿山行旅」簽在交錯穿疊的葉片間；李唐的「萬壑松風」簽在遠方背景小石柱上；劉松年的「羅漢圖」，簽在凹凸不平的岩石上，你找到了嗎？它們在在表現出宋代畫家自我隱藏的純樸心境，而元代以後畫家則特意簽名在明顯的位子，與此迥然不同。

冊得到皇帝的賞識，進而入宮任職。他擅長畫人物、花鳥、山水、佛像，是宮廷中重要的畫家之一。

故宮名畫 找感動 找創意

31

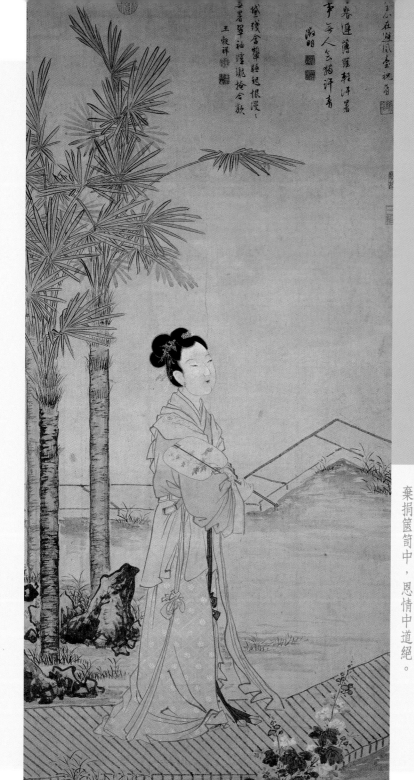

明 唐寅 班姬團扇圖（局部）國立故宮博物院典藏

唯美清瘦仕女畫

新裂齊紈素，皎潔如霜雪。

裁為合歡扇，團團似明月。

出入君懷袖，動搖微風發。

常恐秋節至，涼風奪炎熱。

棄捐篋笥中，恩情中道絕。

美的事物總是令人賞心悅目，美女的一顰一笑也因而成為畫家喜愛描繪的主題。「班姬團扇圖」裡的美女，手持團扇，眼觀前方，若有所思。到底有什麼心事呢？

「班姬團扇圖」是明代「江南第一才子」唐寅所繪。民間有很多關於他的傳說——風流才子、性格外向，恃才傲物，放蕩不羈，經常酩酊大醉、與酒樓女子一起玩樂……其實這些說法並不全是正確的。

唐寅這幅「班姬團扇圖」的構思，顯然受到漢代班婕妤故事的影響，班姬素有文采，被漢成帝封為婕妤，為漢成帝所寵愛。後來宮中來了趙飛燕，漢成帝為這個身材姣好的絕代佳人所迷戀，於是班婕妤便遭冷落。

才華洋溢的班婕妤作了一首《怨歌行》，詩中藉一把扇子，看人世的炎涼。畫中仕女身材婀娜勻稱，在芭蕉樹下，徘徊觀望，一副黯然神傷的樣子。

唐伯虎借佳人的遭遇，隱射自己懷才卻受到牽連而仕途受挫，落到賣畫為生的情境；他滿腹的牢騷，人生歷程不順遂的感懷，全在畫中呈現。他代表不趨炎附勢、不追逐名利、有氣節的文人畫家。

從這二我們可以了解，國畫不一定著重表面的美和真實感，有時候強調的是畫中的故事和它獨特的意涵。

再觀賞一幅風格截然不同的「漢宮春曉圖」，畫家仇英用手卷的形式描述初春時節宮中的日常瑣事，圖卷全長五七四公分，人物達一一五人，匯集了宮中美女多彩多樣的

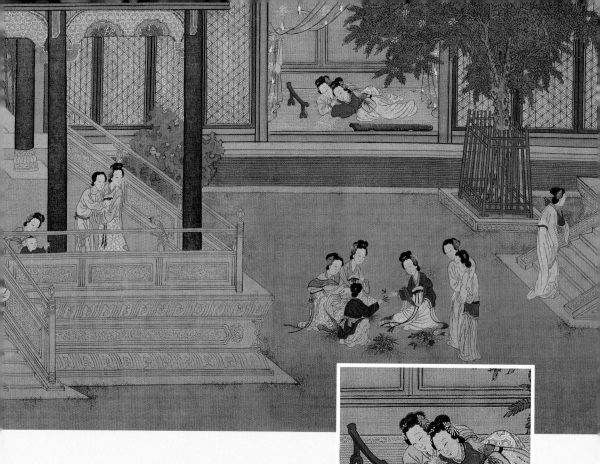

生活，有妝扮、拈花、歌舞、彈唱、下棋、撲蝶、讀書……等，個個衣著鮮麗，姿態各異，充滿了活潑快樂的朝氣。仇英巧妙組合出完美的佈局，顯示過人的敏覺力與精湛的寫實功力。取名漢宮，是當時對宮室的泛稱。

仇英早年是一名油漆工，他的工作就是用油漆在家具上畫畫，這種工作使他的作品和文人畫很

漢宮春曉圖卷（局部）

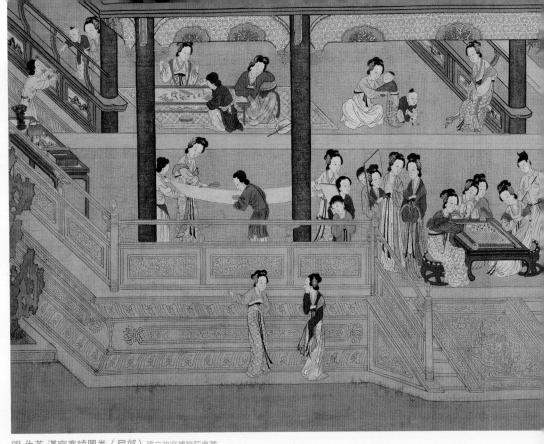

明 仇英 漢宮春曉圖卷（局部）國立故宮博物院典藏

不相同。不過他發憤學習，被周臣、文徵明賞識提攜，終於能和沈周、文徵明、唐寅並駕齊驅，成為明代四大畫家。

明代政權穩定，都市繁榮，這時期出現了眾多傑出的仕女畫家，在表現技法上也豐富多彩。題材上，除肖像外，戲劇、小說、傳奇故事中的各類女子都成為畫家們最樂於創作的形象。美女的造型由宋代的具象寫實，到了明代逐漸趨於畫家主觀唯美主義色彩的寫意。

清初受到西方畫法的影響，一些宮廷畫家對於遠近、大小、光影變化，有創新表現。以焦秉貞的「蓮舟晚泊」描繪盛夏柳蔭茂盛，賞蓮的小舟將停泊，仕女們

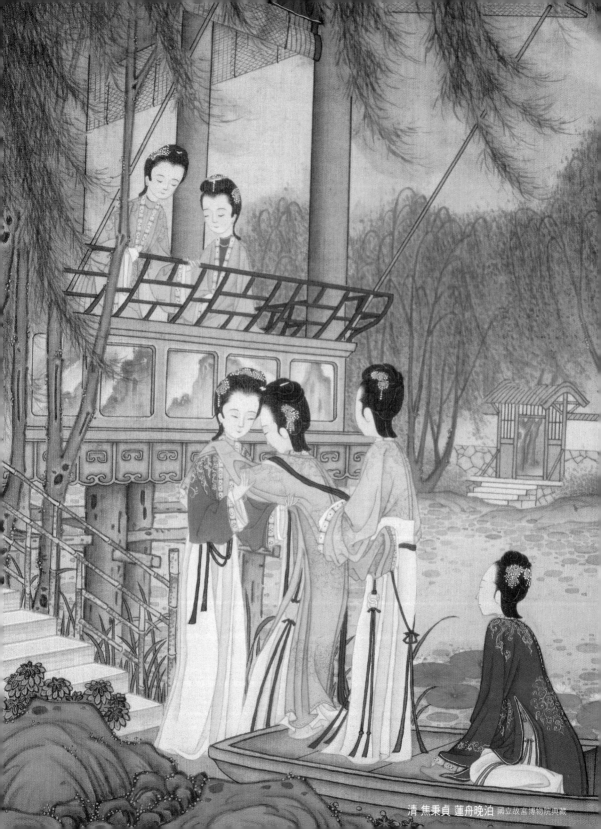

清 焦秉貞 蓮舟晚泊 國立故宮博物院典藏

清人 戎裝香妃圖 國立故宮博物院典藏

互相扶持登岸。

畫中建築結構運用定點透視法，立體空間深邃；仕女的臉、手部、樑柱也特別用凹凸手法呈現，和過去只用線條勾勒，再染淡彩的傳統畫法相較下，充分顯示焦秉貞是融合西洋技法的第一位畫家。

儘管如此，當時畫家畫作中的美女無論是賢婦或貴婦，都是修長的頸子、削肩、柳腰的身材，表現女性骨瘦、嬌柔無力、病懨懨的美人容貌。

乾隆皇帝請西洋畫家郎世寧為容妃畫的畫像，又是全然不同的風格。容妃是乾隆皇帝眾多后妃中唯一的維吾爾族女子，傳說身上會散發香味，稱為「香妃」。郎世寧作畫前，要瓜子臉龐、高鼻明眸的香妃穿上軍裝十分俏麗。西方手法有如照相般寫實。

你發現了嗎？歷代畫家描繪的美女風格一直在改變——從傳達品德、敘述史實到融入文學故事；從力求寫實到主觀唯美，由豐腴到削瘦……想一想，你心目中的美女又是什麼模樣呢？

◆ 畫家小檔案

【唐寅】（一四七○─一五二三年），字伯虎，江蘇吳縣人。他擅長畫山水、人物、花鳥；人物畫多描寫古今仕女生活和歷史故事。又能詩、能文，被稱為三絕。少年時恃才傲物，放逸不羈，畫風既工整秀麗，又瀟灑飄逸。他最終能與沈周、文徵明、仇英等畫家齊名成為明四大家。

【仇英】（約一五○九─一五五一年）明代江蘇人，早年以漆工為生，後改學畫，周臣賞識其才華，便教他畫畫，仇英臨摹宋朝人的畫作，幾乎可以亂真，後著力於繪畫創作，成為名揚江南的畫師。他的人物、仕女畫，形像生動優美，有時代特色。

【焦秉貞】山東濟寧人，康熙年間任欽天監，是宮廷畫家同時又是一個科學官吏，是西洋天文學家、天主教士湯若望的學生。善畫人物、山水、花卉，融入西洋畫法，重明暗，亭臺樓閣，刻畫精細，別具風貌。

雍容華貴美人圖

傳 唐 周昉 內人雙陸（唐朝仕女畫呈現優閒的生活）國立故宮博物院典藏

「窈窕淑女，君子好逑」，愛美是人類共同的天性。現今的美女不僅要才學具備、氣質高貴，還要身材曼妙、容貌姣好。只是從古至今，燕瘦環肥，每個時代對美的標準，也有不同的觀點。

古代描繪女性形象的創作被稱作「仕女畫」。在長沙戰國楚墓出土的「人物龍鳳帛畫」，距今兩千三百年以上，畫中的女巫側身，雙手合十，身材苗條，體態動人，被認為是現存最早的仕女作品。

魏晉南北朝是仕女畫的早期發展階段，美女的題材，主要是來自於詩、賦等文學作品和世間傳說，當時的畫家，不僅

故宮名畫 找感動 找創意

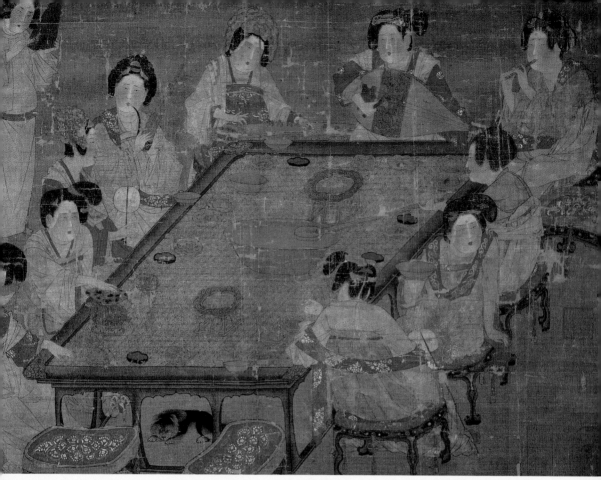

唐宮樂圖 國立故宮博物院典藏

像這樣悠閒的生活是稀鬆平常的事。

眼；表情卻是平靜祥和，好壯，紅配綠的衣衫，色彩搶顯圓潤飽滿，體態豐腴健起，配上月形角梳，臉型更名對奕的貴婦，頭髮高高梳行的一種棋藝活動。畫中兩中之人，「雙陸」是唐代流人雙陸」——「內人」即宮佼佼者。周昉筆下的「內的生活，張萱、周昉是其中轉向描寫宮廷婦女多姿多彩的繁榮興盛階段，院派畫家唐朝國泰民安，是仕女畫到教化的意義。傳達內在品德上的美，以達是描繪外在的漂亮，更希望

另一幅沒有畫家落款的「宮樂圖」，從人物形制上，被公認是唐人所畫。圖中嬪妃三面圍桌，前端留空位，畫家巧思佈局，讓後面彈奏的活動清楚的展現出來。負責吹樂助興的四人，使用的樂器有篳篥、琵琶、古箏與笙。旁邊的侍女配合敲牙板打節拍。有人品茶，有人玩行酒令，一派夏日悠閒的後宮生活。注意看，還有一隻小狗蜷臥在桌底下，似乎也正享受著美妙的樂音呢！

再仔細觀察畫中美女，個個盛裝，豐腴的臉龐，畫上細細的峨眉；額頭、鼻樑、下巴塗上厚厚的白粉，這是唐朝貴婦流行的「三白法」；頭髮的造型也是多樣的，有的髮髻梳向一邊，有的把兩邊梳開，有的則頭戴「花冠」；有些峨眉中間還貼上花鈿，好花俏！

唐代經濟富裕，流行寬寬大大的袖衫，一點都不省布料，並且質料考究。她們將衫的下襬束在錦繡裙腰裏，裙子從胸部以下一直拖到地面，再配上一條隨風飄盈的披肩，顯得特別華貴，流露出美人的優雅與飄渺，是不是別有一番風韻？透過這幅畫，我們得以了解唐代女性的服飾、化妝、唐代的樂器，甚至飲酒作樂的風俗習慣呢！

從畫中，我們也感受到，唐代女性社會地位比較高，懂得享受生活，比較有自信，也比較豐滿開朗。

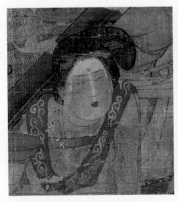

宮樂圖（局部）

◆ 老文化 新創意

想一想，把福福泰泰的貴妃踩在腳下，走起路來一定很拉風！不僅這樣，還可以用貴妃茶包泡茶，拿起貴妃杯優雅的喝杯茶，是不是很棒？水越設計以唐朝楊貴妃為形象開發出的「妃妃系列」，有馬克杯、夾腳拖鞋、筆記本等，物美價廉，特別受到年輕人青睞。

◆ 畫家小檔案

【周昉】陝西西安人，出身名門，畫作流露貴族風格，所畫的美人圖，被畫壇評為「穠麗豐肥」。他畫出盛唐以來受到大家喜愛的豐滿婦女的體態和華麗的服裝。周昉在畫肖像畫時，不但能描繪出人物的姿態神情，還能將人物的內在性格表現出來。

◆ 動動腦

Q：「瘦等同於美」嗎？當今社會，一攤開報章雜誌或是走在街道上，舉目所見，有關瘦身減肥的廣告總是不勝枚舉，加上媒體推波助瀾，潮流愛瘦，「纖瘦」便成為美的代表體態，果真如此？你對身材美的標準又是什麼看法呢？

妃妃系列（張麗華拍攝）

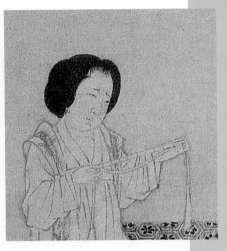

文學故事美人圖

宋 牟益 擣衣圖（局部）國立故宮博物院典藏

唉呦！「擣衣圖」裡的美女怎麼憂心忡忡，眉頭深鎖？她和上一篇介紹的唐代「宮樂圖」裡，個個濃粧豔麗，悠閒享樂的美女樣子，完全不同吧？

在太平盛世，我們很難暸解戰爭的可怕。中國歷代以來，一直有感嘆社會動亂不安、妻離子散的詩文，但是繪畫作品卻很少呈現這樣的主題。南宋牟益根據東晉謝惠連寫的「擣衣詩」畫出的「擣衣圖」，卻用隱喻的手法，畫下深閨仕女裁衣思君，愁容滿面的情境，表達戰爭帶來的悲痛，這樣含蓄的手法，令人印象深刻。

為了營造哀愁的氣氛，畫中多位美女在早秋淒冷的庭院中，有的擣練布帛、有的剪裁、有的丈量、製

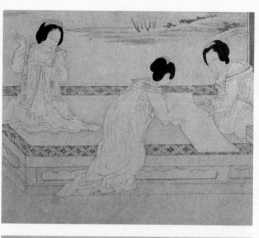

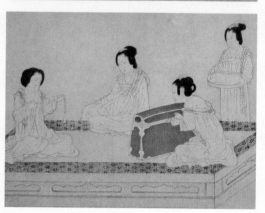

搗衣圖（局部）　剪裁、縫製。捧布、裝箱。

南宋畫家陳居中著名的「文姬歸漢圖」，取材自東漢蔡琰的故事。蔡琰字文姬，是東漢文學大師蔡邕的女兒，她精通音樂，又寫的一手好文章。十六歲那年出嫁，兩年後夫死，無依無靠返鄉。董卓亂起，貌美的文姬不幸被匈奴擄走，成為左賢王的妃子，居住在胡地十二年，生下了兩個兒子。

後來蔡邕的故友曹操掌握大權，掛念好友死後沒人傳遞香火，於是特地派遣使者到胡地，用金璧贖回文姬再改嫁。有人說：「紅顏薄命」，文姬的命運真是坎坷。父死、夫亡、被擄改嫁後，又要適應胡地生活習慣、氣候、語言不通的種種困難；後來回歸故

衣，直到封箱。她們親手一針一線的縫製冬衣，為的是寄給遠方征戰的丈夫。

畫中的美女，個個表情肅穆，眉頭深鎖，牟益捨棄鮮豔色彩，選用白描水墨增添惆悵氣氛，你感受到了嗎？

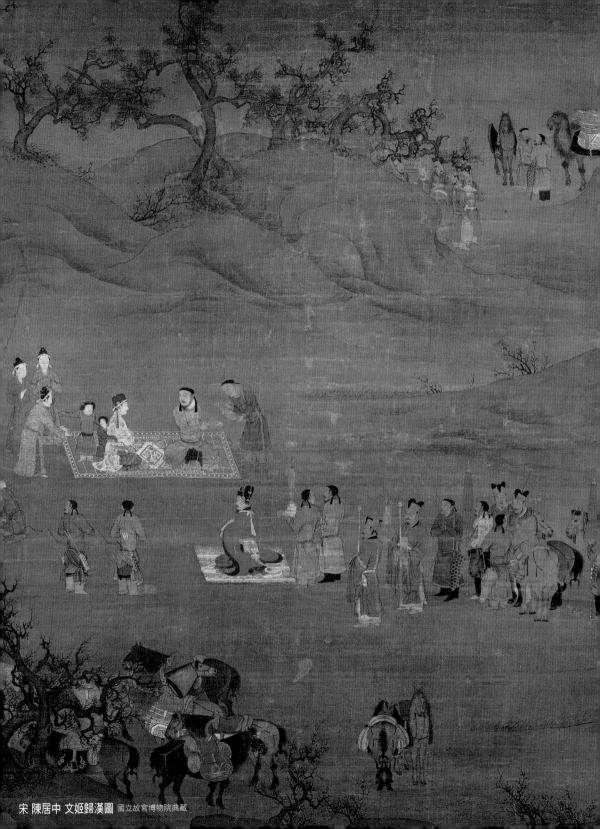

宋 陳居中 文姬歸漢圖　國立故宮博物院典藏

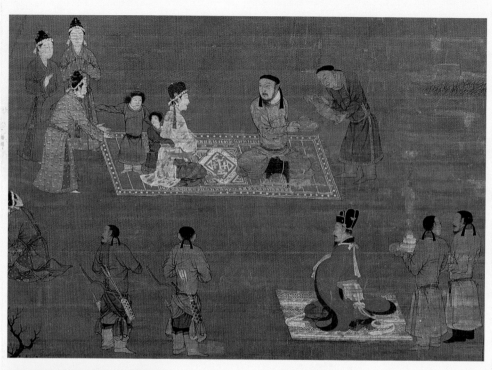

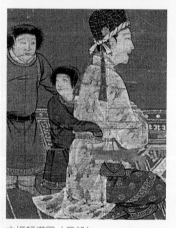

文姬歸漢圖（局部）

里，還必須忍受拋夫棄子，生離死別的情感。這些痛苦經歷，讓文姬寫出了悲憤詩篇；文中道盡命運的捉弄，骨肉的分離，與感嘆人生的無奈。

「文姬歸漢圖」全冊共十八開，採一文一圖，彷彿電影般情節的故事，提供了歷代藝術家絕佳的創作題材。主要描繪文姬在胡地與親人告別的情境。畫中，左賢王與文姬、孩子同在一張地毯上，侍者正在倒酒，左賢王轉頭看著文姬、大兒子站在後面，面容哀戚，小兒子緊緊抱著媽媽不放，而後面的使者，

正準備伸手拉開孩子。

畫中文姬的服飾、髮型都是符合匈奴的裝扮；這張畫，除了讓我們瞭解文姬令人鼻酸的故事外，也是研究胡地不可多得的史料。

西洋畫的表達方式是比較直接的，如果畫的是戰爭，就會有血淋淋的畫面；中國的畫家比較含蓄，他們將很多情感隱藏在畫的背後。如果你對古典文學、文化多認識，欣賞國畫時，就會有更深入的看法，會越看越有味道，越看越愛不釋手。

宋代文化昌盛，仕女畫的創作除了承襲唐、五代，又另有創新。除了宮廷貴族，連平常婦女也都是畫家描繪的對象，創作範圍擴展到前所未有的寬廣地步。題材加入了許多歷史故事，尤其是命運坎坷的美女故事，更是耐人尋味，動人心弦。

你發現了嗎？宋代仕女畫的人物造型嚴謹，形體比例準確，體態生動自然。到了元代，因受外族統治的特殊的社會現狀和民族衝突，讓畫家紛紛避居山野，趨向用山水畫來抒發情緒，就極少人提筆創作美女圖畫了。

◆畫家小檔案
【牟益】（生於一一七八年），南宋人，任職宮廷，專攻人物、山水，尤其擅長仕女畫。
【陳居中】宋代人，院派畫家，專攻人物和馬；觀察入微，擅長畫牧放、出獵等景象。

◆名詞小檔案
古代從養蠶取絲到紡織成布的過程中，「擣衣」是十分重要的步驟，用砧和杵反覆擣擊生絲以脫去膠質，這就是「擣衣」，也是做衣服的代稱。

你是不是也對古時候的人

有哪些休閒娛樂感到好奇？

走!

讓我們穿越時光隧道，

去探訪古時候人們的日常生活⋯⋯

生活篇

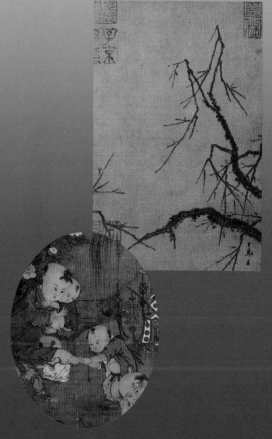

清明上河圖
穿梭時光隧道，探訪民生

你一定有這樣的經驗，閒暇的時候，和家人逛街、到處走走，看風景、觀建築、到夜市吃喝玩樂，心情多麼輕鬆愉快！你是不是也對古時候的人有哪些休閒娛樂感到好奇？走！讓我們穿越時光隧道，去探訪古時候人們的日常生活……

「清明上河圖」是北宋畫家張擇端的傑作，被認為最翔實記錄了宋朝汴京的日常寫實生活，進入畫中，從郊外到汴河到市區，有如電影般，隨著畫家的觀點來完成一場奇妙的旅程。「清明上河圖」也是「界畫」中非常

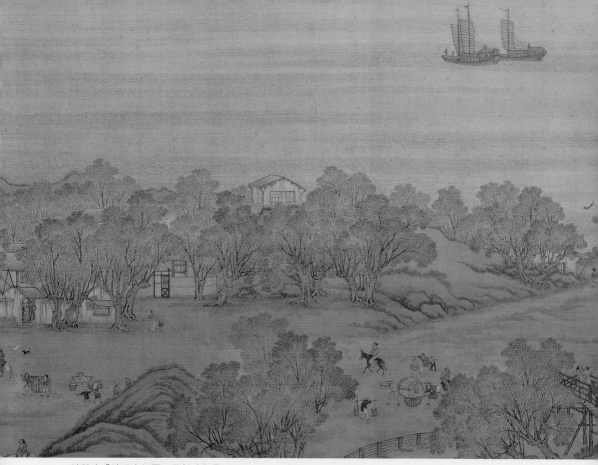

清院本「清明上河圖」局部（全長35.6X1152.8cm）國立故宮博物院典藏

傑出的作品，畫的內容可分為三段，第一段是汴京郊外的農村風光；中段是描繪汴河兩岸「虹橋」為中心的汴河碼頭，船車運輸、商業貿易等熙熙攘攘，緊張忙碌的活動；後段則以城樓為中心，畫的是那市區街道旁店鋪一間接著一間，人潮洶湧、車水馬龍的繁華熱鬧景象。

全圖所描繪的人物、牲畜、車船、店鋪不計其數，光是人物就有千百人，衣著、神態都不一樣。整幅畫，可說是真實展現了十二世紀中國城鄉，以及各階層人物的生活狀況和社會風

故宮名畫 找感動 找創意

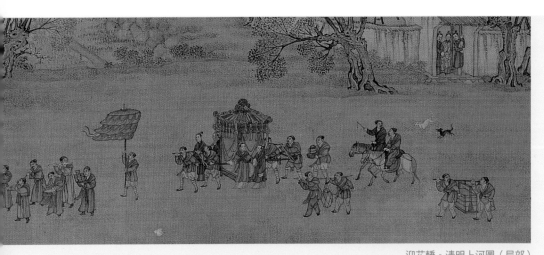

迎花轎。清明上河圖（局部）

貌，因此被推崇為最具代表風俗畫的傑出作品。

「清明上河圖」受到大家的喜愛，目前台北的故宮博物院收藏多種版本，其中最知名的是「清院本清明上河圖」。它是由清朝宮廷畫家陳枚、孫祜、金昆、戴洪、程志道等集體創作，這五位畫家考量明清時代特殊風俗，因此畫面上添了許多節慶的氣氛，如野台戲、猴戲、擂台等，長度十一公尺多，哇！有三層樓高呢！這幅畫受到西洋畫風的影響，呈現透視感，尤其色彩鮮麗明亮，用筆細膩。總共描繪了三千多個人物，兩百頭牛羊，三百棟建築物，五十多種商店字號。

跳過時光隧道，首先映入眼簾的是一片綠色的大地，一派輕鬆悠閒的農村風光。突然遠處傳來敲鑼打鼓的聲音，大隊人馬迎著紅色的大花轎，喜氣洋洋；原來是娶親的隊伍，有抬嫁妝的、抬酒的，還有騎馬護送的，觀察一下以前的婚禮和現代有什麼不同呢？

咚、咚、鏘——鑼鼓喧天，好戲開場！今天演的是「鳳儀亭」，名將呂布和美女貂蟬約會，被躲在後面的董卓看到了的高潮戲的故事，現場人山人海，擠得水洩不通。台上演的如癡如醉，台下看得津津有味，你發現了嗎？後面的觀眾看不到，有人站到板凳上；有人就地取材，騎到搭戲臺的木桿上；有人奮不顧身爬到屋頂；有人乾脆站在船頂上！有員外站在板凳上，還要僕人高舉著傘撐著，真是為富不仁，各種人性表現入木三分！古時候沒有其他的娛樂，節慶酬神才有野台戲可看，難怪吸引這麼多的人潮！

野台戲觀眾看得如癡如醉

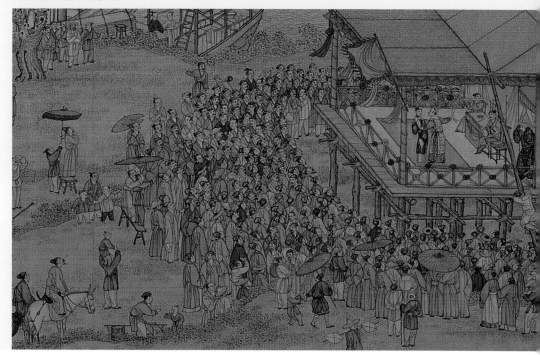

故宮名畫　找感動　找創意

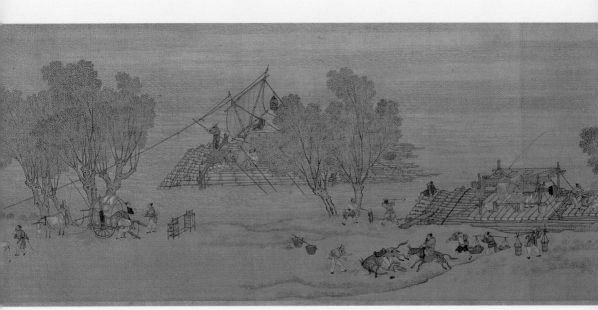

虹橋汴河碼頭熙攘的商業活動之一

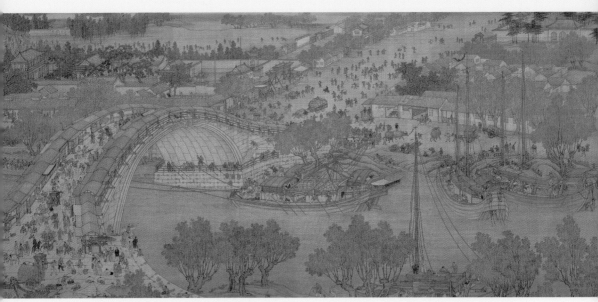

虹橋汴河碼頭熙攘的商業活動之二

不過還是有人生活忙碌，不斷趕路。木橋上，騎馬的、坐轎的、挑擔子的、推車的，人群來來往往，請觀察一下，古時候交通走的方向是靠左邊走？還是右邊？

橋了！

走著走著，一路上看到趕豬的，挑著擔子的，騎驢匆忙趕路的，啊！一個跟蹌跌倒了，旁邊好心的老伯伯，放下擔子趕快過來關心；有的走累了，歇一會兒，喝一杯休息一下。咦！左邊的一隻驢子，牠在做什麼？為什麼嘴巴套起來了呢？哈！古時的人很聰明，這樣餵食，既環保，又不浪費。往前走，遠遠看到一座彎彎形狀的橋了！

「虹橋」由於彎彎的形狀好似彩虹，因而取名。橋前是貨船停靠的碼頭，正忙碌的卸貨、上貨，橋上兩旁商店櫛比鱗次，熙熙攘攘往來的人群好不熱鬧！

畫中「虹橋」構造有透視感，很合乎力學原理，當時可能真有這座橋。橋邊碼頭，恰巧有一艘貨船正要通過，載貨多，很吃重，你看！大家合作用力划，還得勞動橋下的人幫忙拉繩子呢！

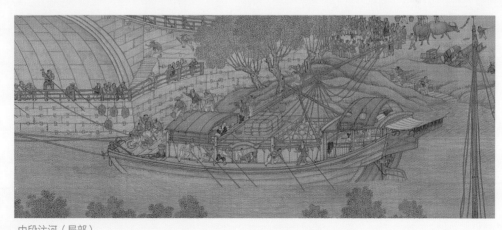

中段汴河（局部）

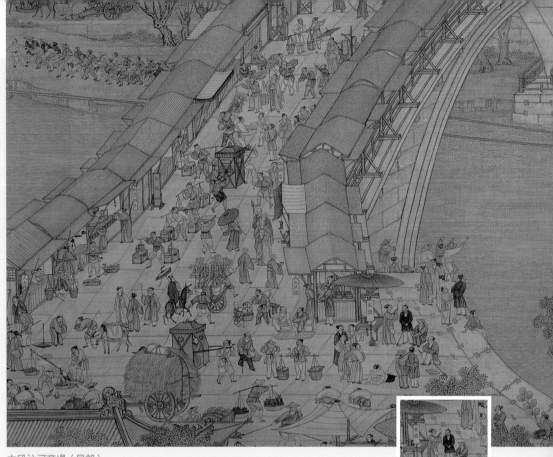

中段汴河商場（局部）

橋的兩旁都是商店，橋上面可以蓋店當賣場，這樣的情景，你見過商店橋嗎？從這裡可以知道，咱們老祖先的工程結構技術當時已很進步了。

這座汴河上的大橋，人潮不斷，店鋪一家挨著一家，右下中間撐開一把大傘，擺了張桌子，上面掛著「風鑑」兩個字，你知道什麼是風鑑嗎？他是看面相算命，算命仙拿把扇子摀著嘴，神秘兮兮的告訴他的顧客算出了什麼……這更加吸引好奇圍觀的顧客。

畫面再往上，看到「南果舖」的招牌，賣的是南北貨；「潞綢店」的

是賣布料的，左邊往下看到的「命館」，是卜卦算名的攤子……還有在橋上閒逛的、挑擔子的、擺地攤的、賣各式各樣小吃的，這是很寫實的「風俗畫」，耳邊彷彿聽到吆喝、叫賣聲此起彼落，像不像咱們台灣的夜市？

橋的另一端圍了一大群人，牧童還騎在牛背上，伸著頭觀望，到底發生了什麼事？原來是有趣的耍猴戲。對岸空地一排排穿著整齊畫一的紅衫軍，正在做軍事操練，有人騎馬，有人拉弓射箭，也吸引了許多好奇的群眾。

走過橋，逛累了，也餓了，找家店吃飯、歇歇腿。放眼望去有家飯館，視野很好，可以欣賞汴河兩邊的風光，生意興隆。後面有艘船正在遊河，還插著黃色龍旗，你猜應該是官船？還是私船呢？

特別介紹這家飯館，看看和現在有什麼異同？門前的招牌「金蘭居」彩繪得很漂亮，下面寫著「包辦南北宴席」，你看！窗框設計得很精緻，開放的窗口適合遠眺風景。招牌旁邊斜插兩支長竿，懸了兩個圓形的紙穗，這是以前餐廳的標誌。站在門口的那兩個人為什麼在打躬作揖？原來是主人正在送客，旁邊的僕人已經打開馬車的簾子，客人正準備離去。

金蘭居酒館與官船

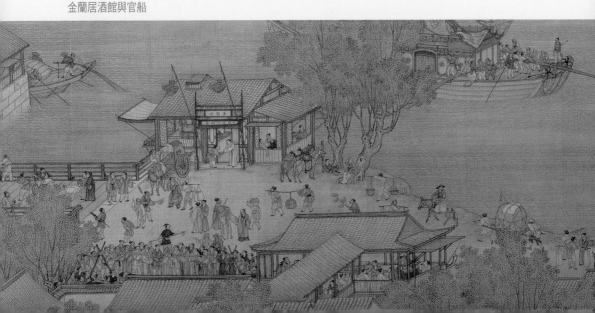

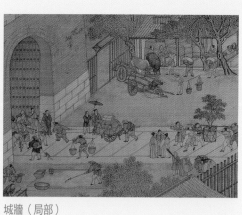

城牆（局部）

走到城門，抬頭一望，好高！古代的城牆是防衛、保護城內的第一要塞，你看城牆的厚度，多麼堅固哇！平時車水馬龍，進進出出。咦！前面一個人正彎腰在地上翻動一片白色，是什麼東西呢？你大概會猜鹽巴吧？那就錯了！是曬米。怎麼知道呢？往上看，牆的旁邊有家稻米批發店，當時可是用牛和拖車當運送的工具呢！

「清院本清明上河圖」的後段是以市井人物、城樓為主題，進入城門，房子就多起來了。房子雖多，但規劃的非常整齊，大部分是屋瓦，還有許多樓房，蓋得非常美麗，不愧是大城市。

除了虹橋上有許多商店和攤販外，這條街也是商店林立。

熱鬧的街道上，有匆匆來往的馬車，駐足聊天的行人……咦！三個穿著長靴的

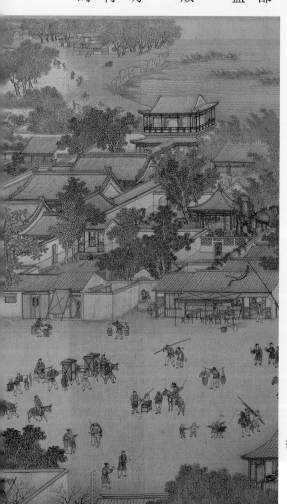

街道商店林立

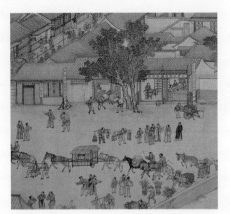
藥店和客棧

人，翹著二郎腿，門前豎著刀槍，一定是守城門的士兵；旁邊「本堂法製應症煎劑」，是什麼店哪？原來是中藥店。裡面的店員在製藥、賣藥。隔壁招牌寫著「客棧」兩字，還供應安置馬匹，你想，古代的交通工具是馬和驢，趕路的人累了，馬匹也要歇歇。

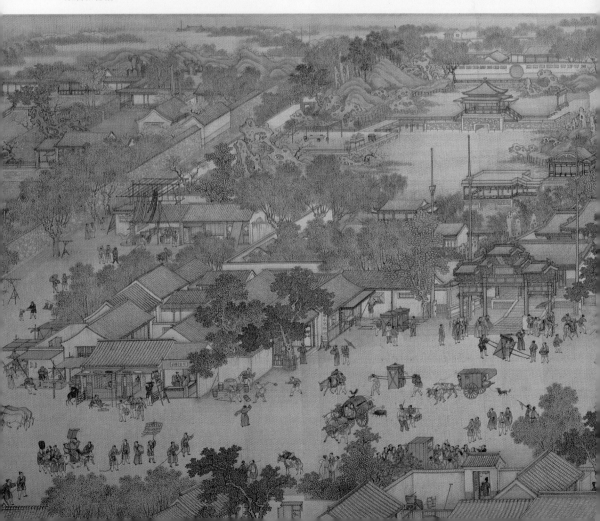

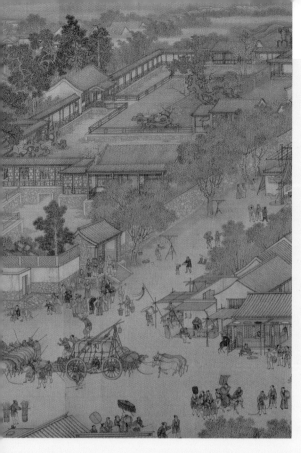

狀元及第府
肩擔戲臺在台北偶
戲館展出模擬樣貌

再走過去，可以看到戒備森嚴的白色的圍牆，哇！是個大戶人家，巨大的牌坊矗立在眼前，當中懸掛「聖旨」，下面有「狀元及第」四個字，這是皇帝御賜的匾額，是最高榮譽。狀元府果真是個大宅院，太湖石、假山、流水、花木、涼亭……刻意營造在家中也能坐擁山水。狀元府的前面，高貴的主人正在送客，後面跟著幾位僕人，排場很大，客人來頭也不小，有的騎馬，有的坐轎，而且個個都有數個僕人伺候呢。你猜哪種顏色的衣服是官員？古時候只有在朝廷當官才有資格穿紅衣官服哩。

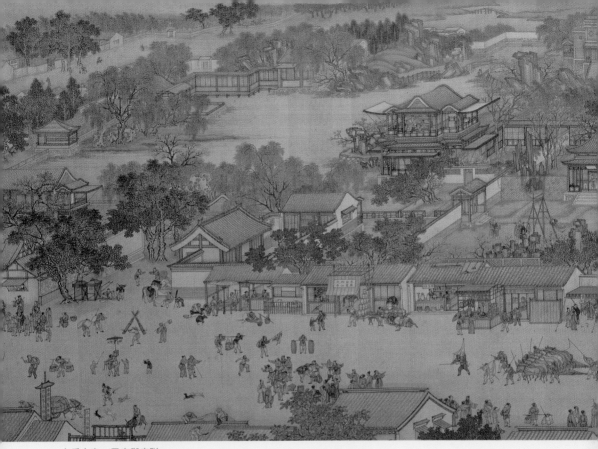

大戶人家、民宅與車隊

狀元府的前面聚集許多人潮，有個小戲臺正在表演，這種小臺子稱肩擔戲臺，一個人就可以用扁擔把臺子扛在肩上，方便表演兼口白。

再往前走，瞧見壯觀的車隊前面二十四匹馬，浩浩蕩蕩的前進，好威風，到底是何方要事？路上的行人都得避開，一看來頭不小，有黃旗護衛，原來是宮廷派出運送大石頭的車隊。上方街道開了布店、羊肉店、豬肉店等吃的、用的各色商店，應有盡有，顯示了國泰民安，物資充裕。

後面雕欄玉砌的亭台樓閣，又是一戶大宅院，經過太湖石點綴的中國庭園，走入曲曲折折的迴廊，登上高樓，美景可以一覽無

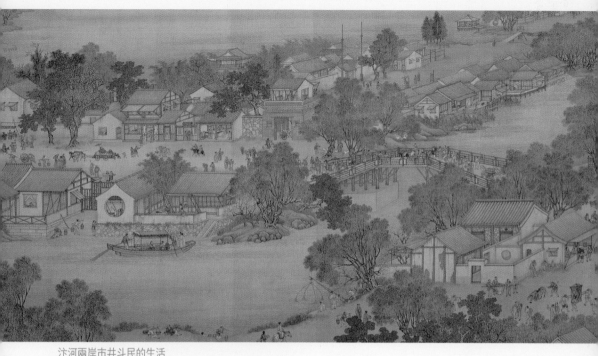

汴河兩岸市井斗民的生活

學堂

遺。

　走著走著看到街道上攤販雲集、市井斗民形形色色，各種風情，盡收眼底。隨後經過大木橋，轉個彎，正好看到汴河兩岸的居民生活，有人挑水，有人洗衣服，你發現了嗎？河岸有階梯通往住家，這種設計是為了取水方便。

　就在錯落街道間，突然看到圍

牆上有個「學」字，一群人正襟危坐，還有落單罰跪的，怎麼這會這樣呢？「學」字招牌是古時候的「學堂」，老師威儀的坐鎮前面，被處罰的孩子大概不用心，另一個調皮的孩子，攀在教室外聽，一點都不怕。你發現以前的學堂和現在的學校有什麼不同嗎？

從運送大石頭的馬車到古玩攤，其中有大戶人家，有平房屋宇，有茶坊、肉鋪、藥店、學堂⋯⋯販賣綾羅綢緞、殺雞宰羊等各行各業，應有盡有。路上行人摩肩接踵，三教九流，要猴戲的、打架的、功夫挑戰⋯⋯動態十足，每一小段都可以裁切成一幅完整的畫面，都可以說出一段溫馨有趣的小故事。

最後汴河再度出現，匯入金明池，而金明池中最高的建築，營造了空間深度，為畫註上休止符。汴京城的繁忙，由靜到動再回歸靜，轉承變化多端，這正是畫家佈局之妙，我們跟隨著遊覽一番，也滿足了對古人的想像和好奇心。

金明池（局部）

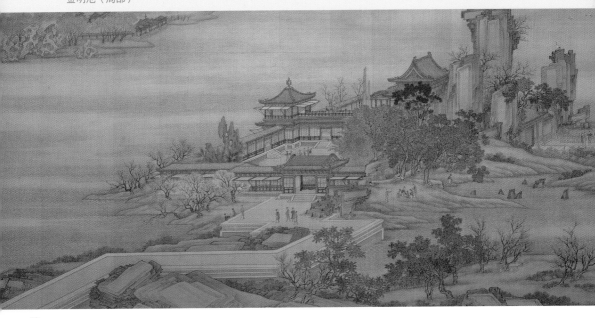

◆ 老文化 新創意

故宮文化創意產業不僅拓展年輕消費族群，一方面更要開發頂級客戶，提高產值。他們授權給兩家寢具公司，嘗試開發沙發、床單等傢具和寢具系列。你看！「清明上河圖」裡頭金蘭居小飯館的窗戶，變成美麗的屏風，另外複式靠被椅、交椅都可以成為現代人生活上實用的家俱，增添文人的氣息。

◆ 畫家小檔案

【張擇端】（約一○四二─一一○七年），字正道，東武（今山東諸城）人，早年遊學汴京，後被宋徽宗聘為宮廷畫家。「清明上河圖」是他的代表作，他的觀察力幾乎像照相機一樣真實，他的畫被皇帝認為是「神品」，只有神仙才畫得出來的作品。

【陳枚】婁縣（今上海松江）人。清代畫家，專工山水、人物，繪畫具備傳統功力又兼參西洋畫法。

【孫祜】江蘇人。清代畫家，擅長畫人物畫。

【程志道】江蘇吳縣人。乾隆時供職畫院，擅長山水畫，曾與陳枚、金昆、戴洪、孫祜等人合繪清明上河圖而著名。

老文化開發的傢俱及日常用品（張麗華拍攝）

生活篇／清明上河圖

64

◆ 名詞小檔案

一、「清明」是什麼含義呢？對於「清明」的含義，有三種觀點的註解：一是「清明節」之意，一是「清明時節」；所謂「清明節」，就是意指（時令）清明時節；所謂「清明坊」，就是意指（地點）清明坊，古時的東京城劃分一百三十六坊，在外城東郊區共劃分三坊，第一坊就是「清明」。而「清明盛世」，就是意指國家榮景，政治清明，頌揚太平盛世的寓意！藉由「清明上河圖」來展現當時社會磅薄氣勢的繁盛景象！

二、「上河」又是什麼含義呢？關於上河的含義也有諸多註解：一是「上墳」之意，一是「河的上游」逆水行舟之意，一是「趕集上街」之意。

三、金明池原是訓練水師的地方，後來成為皇族休閒娛樂的戲水園林，假山亭台樓閣，建築富麗堂皇。

◆ 動動腦

Q：看了「清院本清明上河圖」好似觀賞了一部栩栩如生的紀錄片，這樣的作品竟然由五位畫家通力合作，卻絲毫看不出各自不同的風格筆法，你想他們是如何分配工作？怎麼做到畫面風格完全協調統一的呢？

Q：「清院本清明上河圖」總共描繪了三千多個人物，兩百頭牛羊，三百棟建築物，五十多種商店字號；從當時社會生活風情，食衣住行育樂中，可有激發出什麼新鮮的創意商品？

「喜怒哀樂」
彩繪人生大舞台

月有陰晴圓缺，人有悲歡
離合，人是情感的動物，遇到
開心事會大笑；碰到難解的問
題，總會憂心忡忡，愁眉不
展；碰到傷心事，更是悲從中
來，或哭泣或沮喪……這些都
是人的本能反應。歷代許多畫
家擅長透過觀察，將人的情緒
反應透過畫布表現出來。

你有開心狂笑的經驗嗎？
真是令人身心通體舒暢啊！如
果要選出中國繪畫史上「笑」
果最強的作品，應該是宋朝的
「虎溪三笑」這幅圖了。畫中
三個主角張著大口，露出皓齒
朱舌，仰天狂笑！這種笑法，
恐怕連西洋畫裡也極為少見。

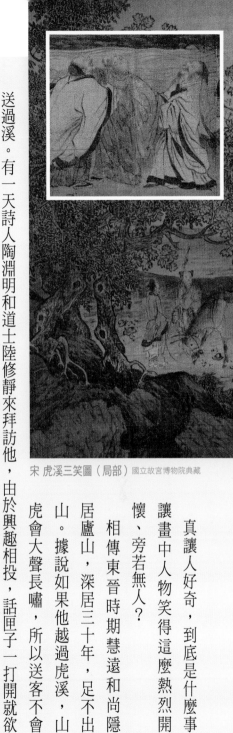

宋 虎溪三笑圖（局部）國立故宮博物院典藏

真讓人好奇，到底是什麼事讓畫中人物笑得這麼熱烈開懷、旁若無人？

相傳東晉時期慧遠和尚隱居廬山，深居三十年，足不出山。據說如果他越過虎溪，山虎會大聲長嘯，所以送客不會送過溪。有一天詩人陶淵明和道士陸修靜來拜訪他，由於興趣相投，話匣子一打開就欲罷不能，三個人竟不知不覺越過虎溪……竟沒發生虎嘯！從此破除了傳說！三個人立即縱情大笑，而笑聲似乎迴盪雲霄，至今千古流傳。你聽見畫裡傳出的笑聲了嗎？

你有被惡作劇的經驗嗎？害怕時你會有什麼情緒反應？

宋人蘇焯畫的「端陽戲嬰圖」，就是描繪調皮搗蛋的兒童，抓著蟾蜍捉弄同伴，被驚嚇到的小朋友雙手抱頭，跪倒在地，眉頭皺著，不敢直視，只敢用眼睛偷偷的斜瞄……，畫家用精湛的筆調，畫出了孩童驚恐得快哭出來的模樣，是不是維妙維肖呢？

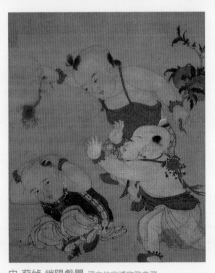

宋 蘇焯 端陽戲嬰 國立故宮博物院典藏

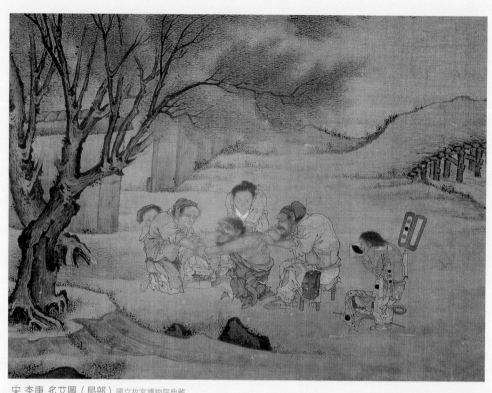

宋 李唐 炙艾圖（局部）國立故宮博物院典藏

生病的時候，你得去看看病、打針，甚至住院，是不是很痛苦？古代沒有醫院，住在鄉下地方的人生了病，多半求助於江湖郎中，李唐「炙艾圖」，很生動的刻畫了用艾草燒灼穴道治病的情形。

畫中這名村醫正專注的在醫治病人，患者顯然非常痛苦，齜牙咧嘴，放聲哀嚎，一副想逃離的樣子⋯⋯無奈雙手雙腳都被緊緊拉住，旁邊的家屬一臉不忍的模樣，再看看最右邊的助理，竟然拿著狗皮膏笑歪嘴，一副幸災樂禍的表情⋯⋯宋朝畫家李唐將醫生、病人和家屬不同角色的情緒反應，描繪的淋漓盡致。

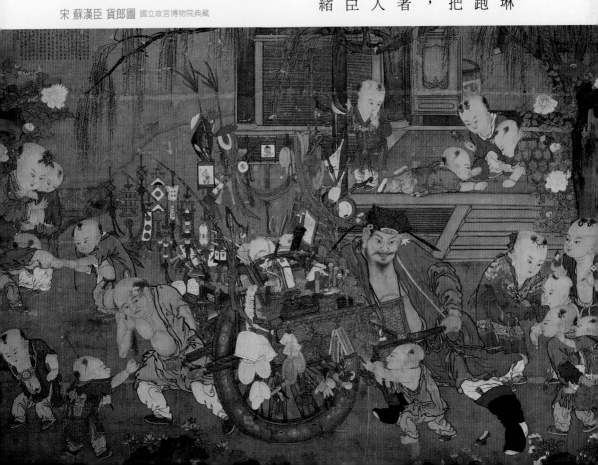

貨郎來了！貨郎來了！貨郎推著琳琅滿目的東西，一群小朋友開心的跑過來選購，有的一拿到玩具便當場把玩。其中兩個孩童看上同一件玩具，右邊的小孩雙手握緊，癟著嘴，皺著眉，一副氣急敗壞的樣子；儘管兩人拉扯的彎了腰，也互不相讓，蘇漢臣筆下的兒童，表現了天真直率的情緒反應。

宋 蘇漢臣 貨郎圖 國立故宮博物院典藏

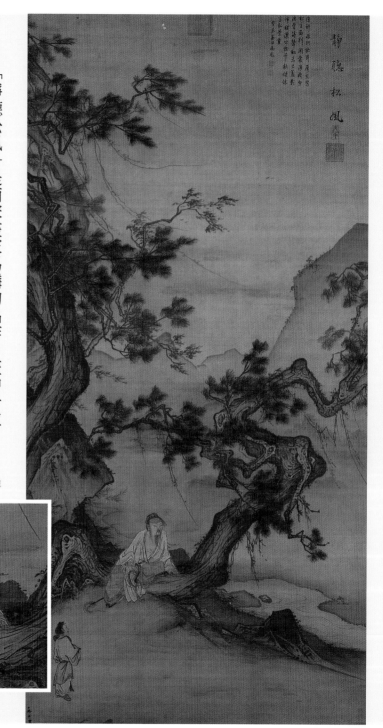

静聽松風

「靜聽松風」是南宋畫家馬麟的名作，畫中一位高士穿著薄衫，坐在松樹下，享受著溪邊的清涼。他右手拉著衣襟，身子微微向後傾斜，微風徐徐的吹著，人物姿態自然，衣紋線調勁健流利。藝術家透過畫中人物全神貫注的神態，使得觀畫的我們，似乎也聽到了松樹迎風搖曳的沙沙聲響。

宋 馬麟 靜聽松風 國立故宮博物院典藏

【李唐】河南孟縣人，宋徽宗政和年間參加國家考試，因構思奇特，得第一名，進入畫院。他擅長畫山水人物，與劉松年、馬遠、夏圭並稱南宋四大家。「萬壑松風」是他最著名的畫作。

【馬麟】錢塘人，擅長畫山水、人物、花卉。雖然他有些作品與其父馬遠類似，但是他更擅長描繪優美的抒情作品，「秉燭夜遊」、「暗香疏影」、「靜聽松風」等都是他的名作。

◆ 動動腦

看了歷代畫家細心觀察人的情緒的畫作，只要隨身帶著數位相機，發揮你的敏覺力，抓取瞬間，你也可以留住動人的神情。

高風亮節四君子
澹泊逍遙的人生

你欣賞花嗎？看到滿眼的花、滿鼻的香，常讓我陶醉其中，滿心歡喜。歷代諸多畫家也喜愛花草，因而選取它們入畫，作為宣洩情感，表達愛憎的方式；其中尤以「四君子」——梅、蘭、竹、菊最常入畫。古代文人認為，四君子的生長特性與氣候環境有關，最能代表清高脫俗的情趣、正直的氣節、虛心的品質和正人君子的美德，因此成為文人修身養性與表明志節的共通性象徵語言。

四君子中的梅，向來最常被謳歌——「君自故鄉來，應知故鄉事，來日倚窗前，寒梅著花未？」詩中人花相映的美麗景象，令人遐思。

南宋 馬遠 梅花小品 國立故宮博物院典藏

宋朝有個文人林逋，天性淡泊好靜，住在杭州西湖旁，因為喜歡梅花，他在自家院子種滿了梅花，又養了一群鶴，每天對著梅花、白鶴吟詩作詞，終生未娶，自稱已擁有「梅妻鶴子」。「疏影橫斜水清淺，暗香浮動月黃昏」這句詠梅佳句就是出自他的手筆。

南宋畫家馬遠的「梅花小品」，描繪的和詩中情景一樣：梅枝傾斜的穿出，稀稀疏疏的倒影在水中，月亮似乎隨著水波慢慢浮動，空氣中飄來梅花淡淡的清香。啊！這樣的月光下，是不是充滿了浪漫的情懷？

南宋另外一位畫梅行家楊無咎，擅長水墨畫梅。他終日對梅寫生，最能抓住梅的神韻。他最著名的「四梅花圖」，描繪梅花從含苞到半開、怒放、最後凋零的全部過程，每一個過程都引起不同的情思，好像一篇抒情文，富有文人豪放的寫意情趣。

蘭花名列花中四君子之一，人們喜歡在家中擺盆蘭花，讓滿室清香。孔子曾說：「與人善交，如入藏蘭之室，久而不聞其香，則與之俱化」。意思是和正人君子在一起，自己也會被潛移默化；就像在養蘭花的房間裏，被香氣所化。蘭花有超凡脫俗的氣質，因此深受人們鍾愛。

南宋的文人鄭思肖，生平獨愛畫蘭花。自南宋滅亡後，他懷著亡國之痛，所畫的蘭花都不畫根，也不畫土，畫史上都稱鄭思肖的蘭是「失根的蘭花」。

竹子與日常生活密不可分，竹筍好吃，竹葉可以包粽子，竹莖可以做筷子。看！一叢纖細的竹林圍繞屋舍，婀娜多姿。宋代大文豪蘇東坡喜竹成癖，留下「可使食無肉，不可使居無竹」的名言，他最愛「東坡肉」，但是他寧願沒肉吃，也不願居住在沒有竹林的居所中。

歷代無數的竹詩、竹畫，展示了人們由竹而產生的豐富聯想；竹子中空，文人用來象徵「虛心」，竹子有節，文人用來象徵「節操」。北宋畫竹名家文同，注重寫實，他的名作「墨竹圖」，一幅畫裡只畫一枝低垂而尾端向上生長的墨竹，看起來剛

北宋　文同　墨竹圖　國立故宮博物院典藏

勁有力。深墨在前，淡墨在後，濃淡相間，揮灑自如，顯示了深厚的功力，這就是「胸有成竹」的展現。

四君子中的菊花，不僅花朵經得起寒冬的考驗，它頑強的生命力，更是東晉陶淵明的最愛，陶淵明棄官隱居山中，採菊東籬下，菊花由此得了「花中隱士」的封號。明朝畫家陳洪綬的「玩菊圖」，描繪一位文人雅士坐在枯木椅子上，非常專注的觀賞菊花。他一定很愛菊花，才會流露這樣的神情！

想像力是一種美，梅蘭竹菊這些花花草草，如果不是人們將它們與君子的品格聯想在一起，哪會有這麼廣泛的流傳！所以描寫「四君子」風範的文章和圖畫，從古至今不衰。

明 陳洪綬 玩菊圖 國立故宮博物院典藏

故宮名畫 找感動 找創意

75

◆ 老文化 新創意

自古以來，中國人認為竹是虛心有節，君子的象徵，流露高雅之風。

新一代設計師將竹節轉化為燈俱，其創意性在竹節可像積木般單獨使用，亦可組合拆遷，變異性強，多組一起擺放，可成屏風呢！整套的食器彩繪梅蘭竹菊四君子，食用起來，賞心悅目。

◆ 畫家小檔案

【文同】（一○一八─一○七九年），錦江道人。詩書畫都行，特別擅長畫竹。他在住家四周廣栽竹林，觀竹，賞竹，畫竹，提出了「畫竹必先得成竹於胸中」也就是「胸有成竹」的見解。

【陳洪綬】（一五九八─一六五二），浙江人。能詩、能文，尤其擅長畫人物，筆法剛勁有力，造型誇張，具有獨特的風格。陳洪綬與藍瑛、丁雲鵬，吳彬合稱「明末四大怪傑」。

◆ 動動腦

名設計師在服裝上彩繪，編製，你也可以發揮你的創意，動動手改裝或拿起筆，運用DIYING（大龍染料），彩繪在你的衣服、T恤、帽子、鞋子上，穿起獨特化、風格化的衣物。

新一代設計師的作品（張麗華拍攝）

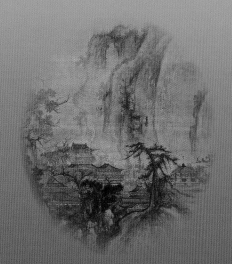

觀賞山水畫的「三遠法」

自然界的山光水色，總是讓人們感動莫名，也給予藝術家無盡的創作題材。但是當你觀賞一幅中國山水畫時，應該怎樣與古畫對談，進入畫中，了解畫家所要傳達的意念呢？他們又怎樣在平面的畫布上表現空間感呢？

北宋有個畫家郭熙，由於熱愛遊歷林木山泉，加上用心觀察，因而體悟呈現出國畫特殊的視點，他提出「高遠」、「深遠」、「平遠」的三遠法，大不同於西方繪畫定點單一的透視方式。

如何看出三遠法呢？簡單的說：從山下仰望高聳的山巔，就是「高遠」；「深遠」是把山石前後或斜向S形推展，加強空間的深入感；「平遠」則是將山水景物向左右水平伸展，形成空間開闊的效果，遠眺一望無際。

古代畫家的「三遠法」除了透視功用外，還有一個作用是營

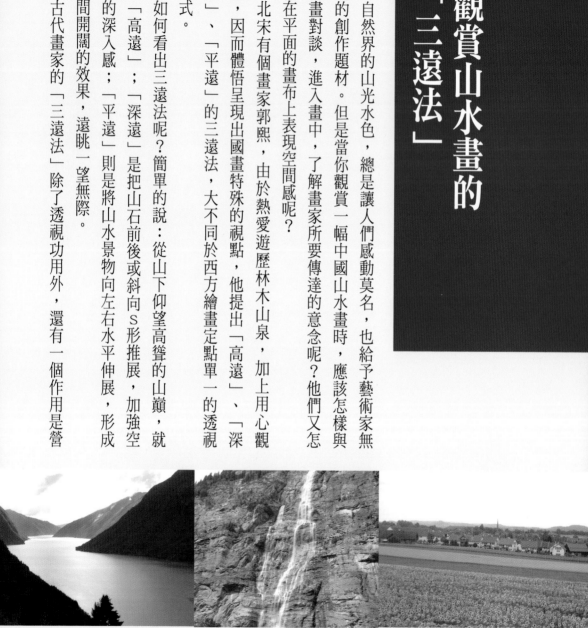

平遠、高遠、深遠（張麗華攝影）

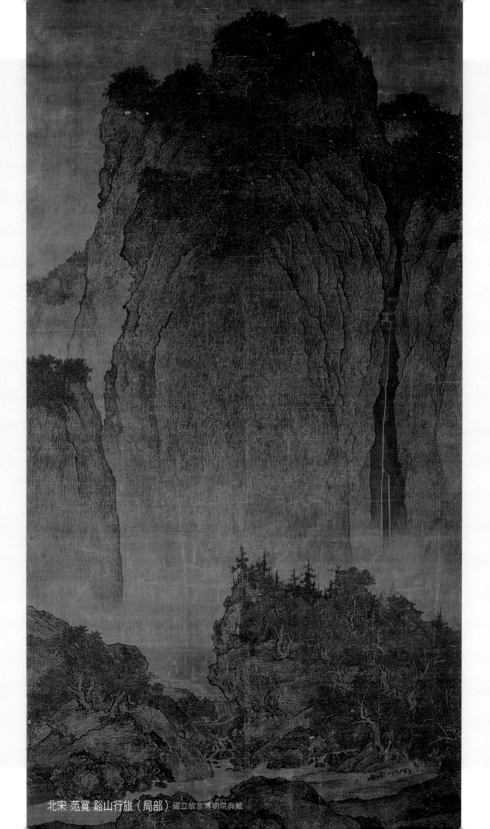

故宮名畫 找感動 找創意

北宋 范寬 谿山行旅（局部）國立故宮博物院典藏

北宋 范寬 谿山行旅（局部）

造意境，隨著三種視點的不同，意境的表達也有所差別呢！

故宮鎮館三寶之一「谿山行旅圖」，是北宋大畫家范寬的知名大作，長二○六公分。主題堂堂大山，佔據畫面上方三分之二，雄壯懾人，山頂層岩密樹，抬頭仰望有一種頂天立地的樣子。

大山右邊一道細線般的瀑布從高處懸崖直瀉下來，飛瀑形成了一片白茫茫的水氣，技巧的隔開了後面的大山和前面的山丘。山上有林中古剎，清溪流出山谷，山下方有一條道路，送貨的旅人驅趕著駝隊沿溪走來，行色匆匆。

這幅畫裡，遠景的山幾乎佔滿了三分之二的畫面，相較之下，前景的山和旅人就顯得非常渺小，是不是更凸顯雄偉的氣勢？這就是高遠的表現。

三寶之一的另外一幅是郭熙的「早春圖」，構圖曲折富變化。近景、中景、遠景有奇峰怪石，樹木相雜其間，疏密有致。山的右邊有雙層瀑布山泉，山中有亭臺樓閣，山下有平坦的江水。畫家刻意描寫出春天剛剛來臨，萬物復甦，暖流浮動。郭熙對「早春圖」有一套見解，他認為春天應該有一種清新的高雅美麗，如美人的淺淺微笑。畫面中央除主山之外，找一找？兩側還有小舟、漁夫、婦人、童子在水邊勞動，象徵萬事萬物

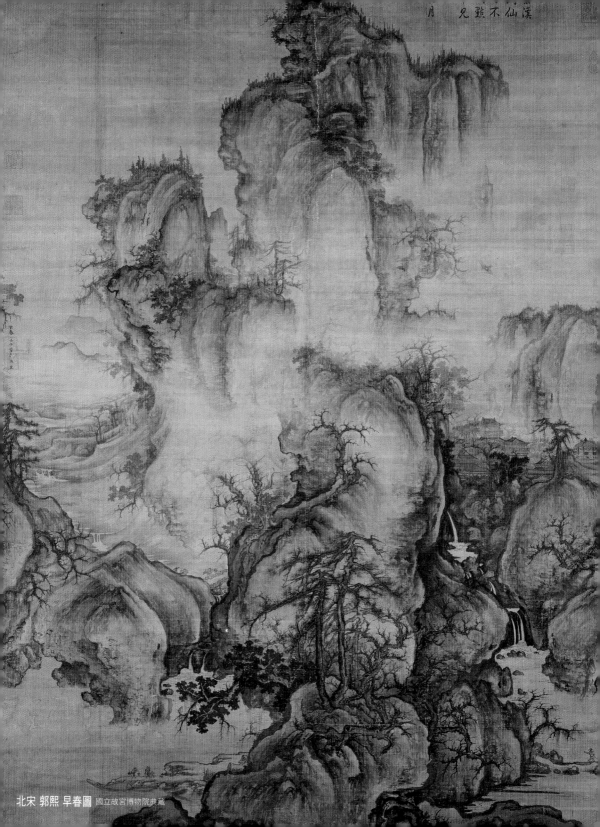

漢仙不雖兒
月

北宋 郭熙 早春圖 國立故宮博物院典藏

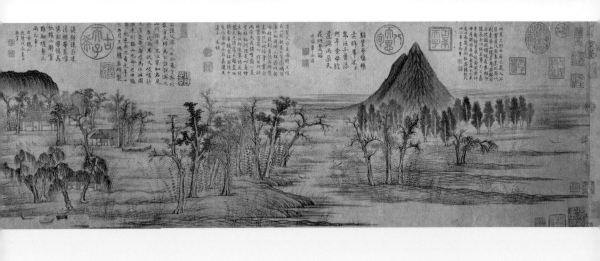

都開始新年度的啟動。

我們可以明顯的看到主山向左方扭轉的弧形側面，與山間瀰漫的濃霧，形成了空不可測的空間，而從山腳下的木橋，沿著溪流往上溯源，則是深入；寬闊的河谷淺灘也強化了空間深入的感覺，這是表現「深遠」構圖的例子。

「鵲華秋色」是元朝畫家趙孟頫送給他的好朋友周密的一幅佳作，描寫的是山東濟南郊外的「鵲山」和「華不注山」附近的風光。右邊的華不注山尖峭，左邊的鵲山圓圓的像不像鰻頭？兩座山座落於平坦的原野上，落落的樹林，掩映房舍，還有漁夫在捕魚，淡淡的紅色樹葉，正表現了秋天的景象。

看了「鵲華秋色」你大概說得出畫家表現手法了。由上往下看俯視的角度，才能將兩座山盡收眼底，沙洲由前往後水平伸展，曲折的河流表現延伸的感覺，這樣就能在橫向開展的手卷上展現平遠開闊的景觀了。

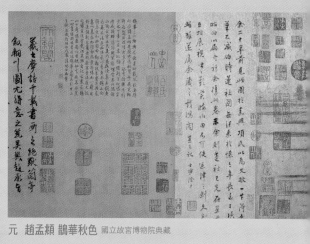

元 趙孟頫 鵲華秋色 國立故宮博物院典藏

◆老文化 新創意

能利用人的創造力、技能，將傳統的文化藝術，予以重新包裝，並賦予新的展現型態與內涵，發展出另一種新的產業—文化創意產業，不但具有高度的經濟效益，也能帶動就業機會，促進經濟成長，不啻為台灣產業找出活水與生機。國畫中亭台、樓閣、小橋、流水、平沙，這些高雅的意境，都可以幻化成日常生活的用品，是不是更能提升生活的品味與美感情意呢！

◆畫家小檔案

【范寬】（約一〇二〇年左右在世），陝西人，為人豁達，個性寬厚，故稱「寬」字。喜歡喝酒，隱居在華山，留心觀察山林間的煙雲和風雨晴晦，各種變化的景色，擅長山水畫，頂天立地的章法，表現雄偉壯觀的氣勢。

【郭熙】（約一〇二三年—一〇八五年），河南人，年少時便富有才智，雖然家族中並無擅長繪畫的人，但是他的天賦加上後天的努力，使得他成就非凡。作為一名畫家，郭熙不僅在山水畫的筆墨技巧、透視方式等方面有諸多創造，還將自己繪畫藝術的經驗寫下了山水訓、畫意、畫訣、畫題四篇極有價值的畫學理論。

【趙孟頫】字子昂（一二五四—一三二二年），是宋太祖趙匡胤十一世孫，幼小聰慧，讀書過目成誦，為人才華橫溢，儀容出眾，詩、書、畫三絕。音樂也極有造詣，同時還精於鑑定古器物、名書畫。

◆動動腦

下一次出去旅行時，觀察一下你所看到的山光水色，請印證「平遠」、「深遠」、「高遠」，這會增加你旅途的樂趣，也會精進欣賞國畫的能力。

新一代設計師的作品（張麗華拍攝）

觀賞山水畫中的「皴法」

你有山中旅行的經驗嗎？你有沒有發現？岩石質地堅硬的高山，通常很難生長茂密樹林；而圓圓低矮的土坡，土質鬆軟，多半水氣氤氳，草木茂盛，這些不同的景色，你現在可以用相機拍攝下來，或著選擇各種媒材表現山光水色，但是古人受了感動，只能用毛筆和墨揮灑創作。

由於工具和材料的特性，咱們國畫的筆法可以變化多端。毛筆的筆頭能夠存住墨水，你可以畫一條粗細保持一致的線，也可以畫得粗細不一，筆下壓則粗，上提則細，轉換筆與紙的角度，改變蘸墨，或乾墨或濕墨，或濃或淡等運筆方式，畫面上都能產生無窮無盡的變化哩！

中國最早的繪畫風格，是先用線條勾勒輪廓再填色，這種畫法，一直持續到唐朝。這些絹、紙，色調本是淡黃色或象牙白色，不過經過了千年保存，顏色漸變晦暗，所以

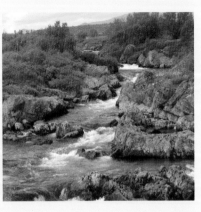

唐 李昭道 春山行旅圖軸（局部）

觀賞古畫時，更需要耐性、專注與眼力。

早期以人物為主，唐朝以後，進入五代十國的戰亂，許多文人畫家都避居在山裏頭，與山朝夕相處，漸漸的山水畫走出背景，擔任主角，成為中國繪畫的主流，正是范寬的年代。范寬的老師荊浩隱居在太行山，他講究「格物」精神，仔細的觀察，運用筆墨的技巧，開

創了「皴法」。就像素描的原理一樣，將石頭分三面，分出正反、凹凸的立體結構，運用比較乾的毛筆，擦出山石紋理、陰影，使石頭看起來更厚重，更有體積感，並且大大影響了後代。

中國北方和南方無論氣候、土質各異，山石成分、紋路的形態也不一樣，加上畫家們對於山石的觀察與感受不一，後來因此發展出一系列不同的皴法技巧。

到了宋代是山水畫的興盛期，名家輩出，尤其「格物」精神發揮到極致，對每一種岩石的質地、皴法都做了仔細的觀察、分析和研究，使繪畫藝術更加登峰造極，並且大大影響了後代。

前篇我們介紹了北宋大畫家范寬的「谿山行旅圖」，

北宋 范寬 谿山行旅（局部）　　　雨點皴

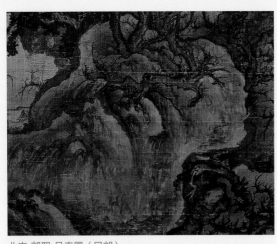

北宋 郭熙 早春圖（局部）

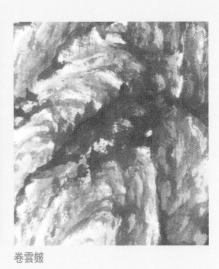

卷雲皴

斧劈皴

畫的是北方高大的山勢；范寬在主山上面，用圓渾墨點點苔，看起來像不像山頂樹林？這種畫法稱為「雨點皴」。

郭熙的「早春圖」裡，山石畫法不像前人，自創出一種形似雲頭翻捲般的「卷雲皴」，用來表現北方山水中圓渾突兀的火成岩質感，使岩石看起來像雲浮動一般，增加流轉的感覺。

北宋最後一個畫山水的名家李唐，他在七十六歲時，創作了傳世傑作「萬壑松風圖」，也是故宮的鎮寶之一，畫中山勢巉峻，峭壁如削，松林茂密，獨坐其中，彷彿能夠聽到大山裡松樹被風吹的沙沙作響。

李唐之前所有的皴法運筆都用中鋒，就是筆毛執正作畫。但他卻反向思考，從萬壑松風起，毛筆一轉側

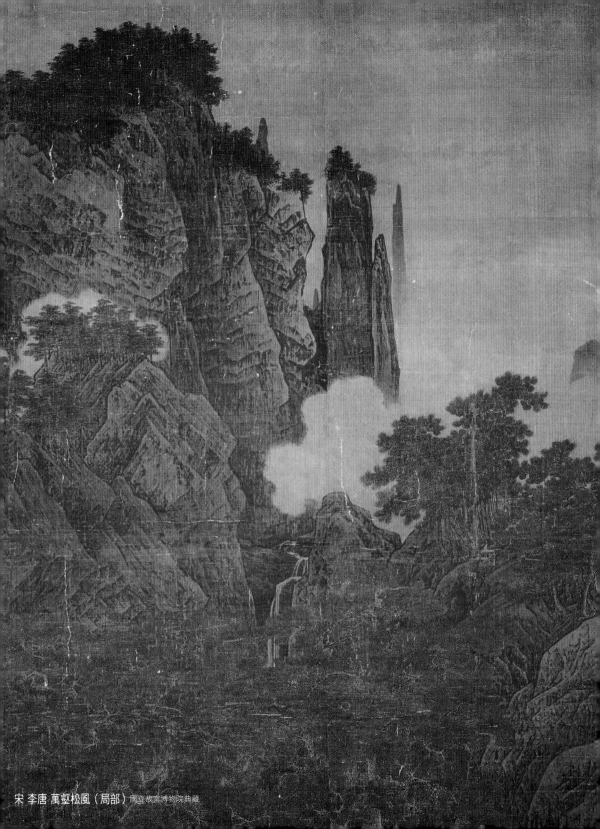

宋 李唐 萬壑松風（局部）國立故宮博物院典藏

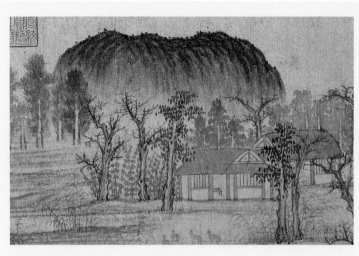

元 趙孟頫 鵲華秋色（局部）國立故宮博物院典藏

鋒，橫向在紙上刷出質感，創立一種特別的皴法，稱為「小斧劈皴」，彷彿用斧頭劈出來的模樣，後來還有畫家發展出「大斧劈皴」。

北方的氣候乾燥，用乾墨擦出像斧頭砍下般的形態，是不是更顯得山石特別堅硬呢？其實這種質感很像台灣花蓮太魯閣的花崗岩。

趙孟頫的「鵲華秋色圖」，鵲山圓圓的像饅頭，趙孟頫為了要表現平緩的土坡，筆用中鋒往兩邊斜披，好像散麻，被稱為「披麻皴」；以披麻皴畫出的岩石，土質看起來感覺就比較鬆軟。

再來看看王蒙的「具區林屋」，整張畫全是用細密的筆法皴擦而成，多曲折旋轉，以突顯出太湖一帶山石特有的質感，好似牛毛一般，這種皴法稱做「牛毛皴」。畫裡楓葉紅紅，一派秋日山水景象。

下一次你到郊外爬山或到溪邊戲水，請仔細觀察當地的岩石土質，印證一下，是否能想像、瞭解古人表現的各種皴法。

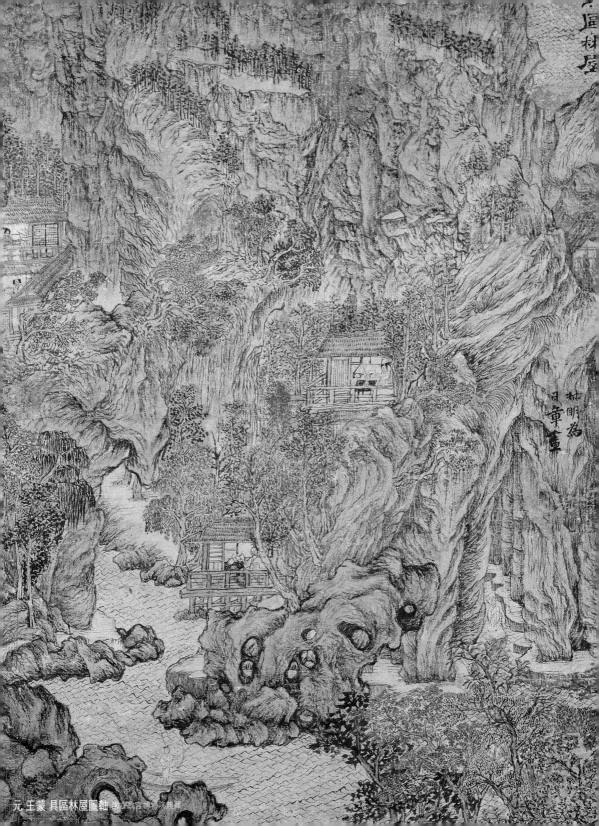

林則為
日章畫

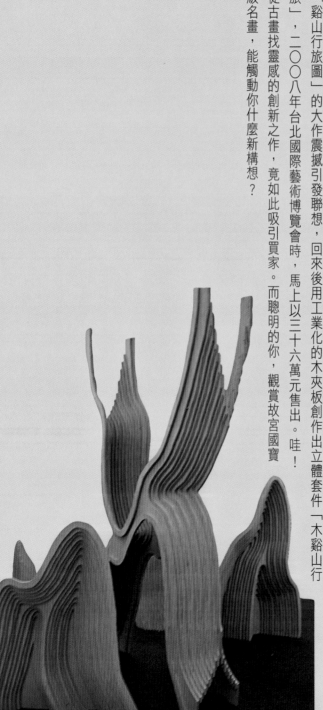

◆ 畫家小檔案

【李唐】（一〇六六－一一五〇年），河陽三城人。對山水、人物、禽獸等，都很精通，尤其是山水畫，他所作的山水多用斧劈皴，蒼勁的古樹，氣勢十分雄壯，開創南宋水墨蒼勁、渾厚一派的先河。

【王蒙】（約卒於一三八五年），今浙江吳興人，早年曾經當官，後來棄官隱居在浙江黃鶴山達三十年，自號黃鶴山樵。王蒙自幼受外祖父趙孟頫的影響，喜好繪畫，是元代傑出的畫家，與倪瓚、黃公望、吳鎮合稱「元四大家」。

◆ 動動腦

台灣藝術家吳耿禎，曾經到過中國黃土高原流浪，進入陝北時看見的景色，有感於宋朝畫家范寬「谿山行旅圖」的大作震撼引發聯想，回來後用工業化的木夾板創作出立體套件「木谿山行旅」，二〇〇八年台北國際藝術博覽會時，馬上以三十六萬元售出。哇！從古畫找靈感的創新之作，竟如此吸引買家。而聰明的你，觀賞故宮國寶級名畫，能觸動你什麼新構想？

木谿山行旅 吳耿禎提供

山水與人生──
「文人畫」

什麼是「文人畫」？就是讀書人的畫。畫中帶有文人情趣，畫內流露著文人思想。這種畫不用太多顏色，只用墨色揮灑，畫面看起來很淡雅，不像宮廷畫家，繪畫是職業，得接受皇帝的命令畫畫，必須注重技巧、工整、顏色豔麗。

唐代詩人王維，讀過很多書，文筆很好。曾在朝廷當過官，後來不喜歡政治，隱居山林，淡泊明志，以詩入畫，後世奉他為文人畫的鼻祖。

南北宋時期出現了許多大文人，如蘇軾、黃庭堅、米芾父子等，他們在王維的文人畫派基礎上，以書法入畫，實踐並發展了水墨畫的技巧。所謂「墨分五彩」，就是可以用濃墨、乾墨、淡墨、濕墨等入畫，千變萬化有如色彩一般豐富。

到了元代，文人畫進入興盛時期。因為宋朝滅亡了，文人畫家很悲哀、很憤怒，退居山中，進而發現山水可以啟發智慧，也才領悟安靜、平凡，正是自己追求的境界。

元代知名的文人畫家有黃公望、倪瓚、吳鎮、王蒙，稱「元四大家」。他們的畫多表現隱逸的情境，表達一種士大夫階層的孤傲、不食人間煙火的情感。

黃公望最有名的一幅畫
是「富春山居圖」，這是
他晚年逃避市井喧囂，從
杭州移居至富春江一帶，
朝夕與佳山勝水相伴，很容
易就畫出了當地景物的特
色。畫中描寫的是初秋之時
富春江兩岸優美的景色。全
卷峰巒曠野，叢林村舍、漁
舟小橋，還有淺水平灘和谿
山飛泉……觀賞的時候，感
覺那些山峰有時靠近，有時
推遠，達到了步步可觀的藝
術效果。黃公望的筆勢瀟灑
秀麗，呈現出深邃幽遠的意
境，歷代文人都珍視這幅
畫。

「富春山居圖」因為名氣

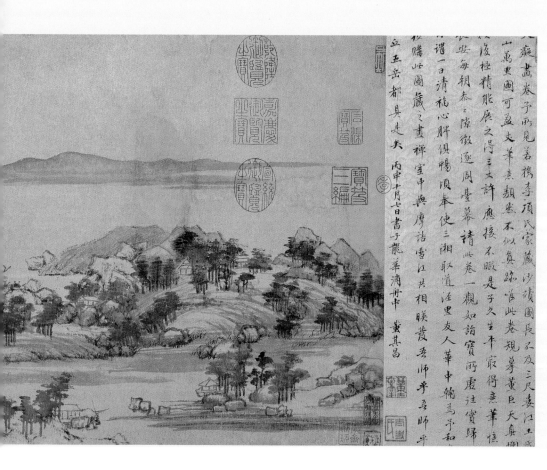

太大，有很多人偽造，有很多人想奪取珍藏。據記載，明朝有位吳問卿的人收藏了它，寶貝得不得了，吃飯睡覺都帶著，連兵荒馬亂都隨時帶在身邊，由於太愛這幅畫，臨死前竟然把這幅圖投入火中陪葬，幸好被他的姪子即時搶救，可惜已燒成兩段，前面一小段裝裱成「剩山圖」，目前收藏在浙江博物館；而保留原畫主體的「富春山居圖」，裝裱時為掩蓋火燒的痕跡，特意將畫尾董其昌題跋的部分切割，放到最前端，目前這幅文人畫的顛峰之作，保存在我們台北的故宮博物院。

元 黃公望 富春山居圖（局部）國立故宮博物院典藏

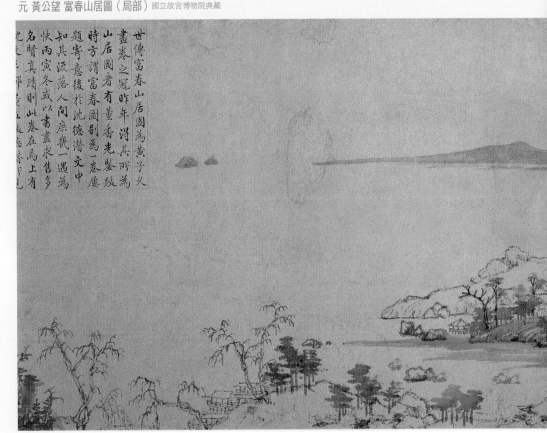

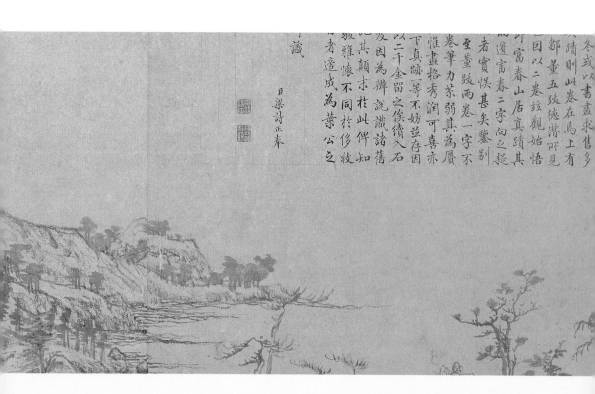

冬或以書畫求售多
人蹟則此卷在馬上有
鄧董五跋德潛所見
曰以二卷詘觀始悟
所富春山居真蹟其
筆富春山居真蹟其
敞遺富春二字向之題
者實恨甚失鑒別
至董跋兩卷一字不
卷筆力荼弱其為贗
惟畫格秀潤可喜亦
下真蹟一等不妨並存因
以二千金留之俟續入石
發因為辨說諸舊
知其顛末柞此伴知
骏雅懷不同於修妝
云者遂成為葉公之

識

臣梁詩正奉

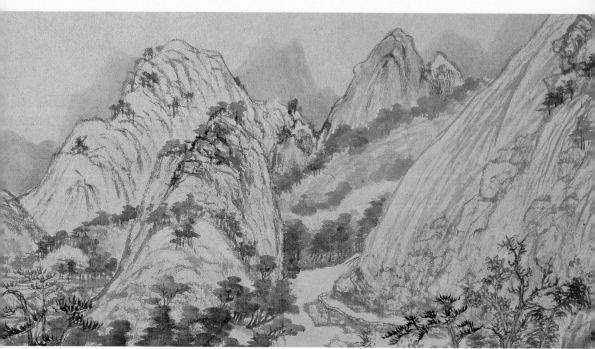

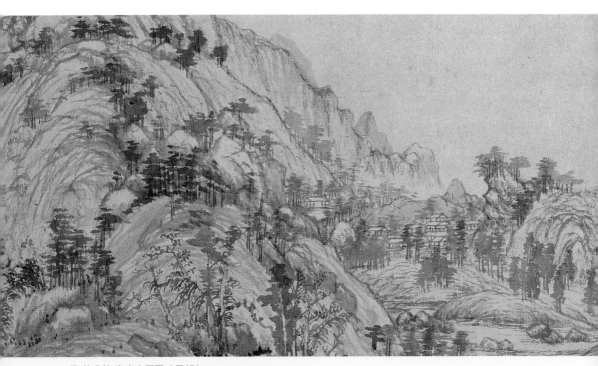

元 黃公望 富春山居圖（局部）國立故宮博物院典藏

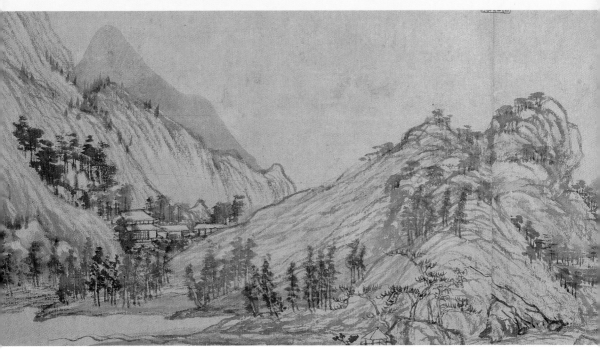

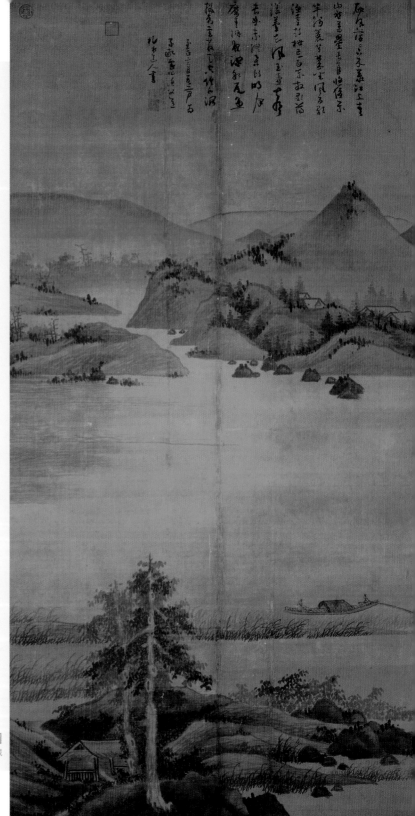

另一位文人畫家吳鎮擅長畫「漁隱」題材的山水畫，有多幅流傳，這幅「漁父圖」是其中較有代表性的。畫中基本構圖是一河兩岸，吳鎮用水波和魚舟使畫面連貫；人靜靜的在山水裡，輕搖扁舟，看山，觀水中的游魚，非常悠閒；在靜穆之中，卻又充滿動能，突顯隱居山中文人雅士的主題，觀畫的我們，似乎也能感覺到徜徉在優美山川之間的愉快經驗。

元 吳鎮 漁父圖
國立故宮博物院典藏

元 倪瓚 容膝齋 國立故宮博物院典藏

元代四大家之中，以倪瓚最古怪，有潔癖，討厭政治、討厭熱鬧。他常常以很乾澀的筆，勾勒出枯冷的小樹，潔淨的山坡，無人居住的房子，展現出荒涼靜寂的風景，這是倪瓚一生畫藝縮影及心靈寫照，是他遺世的理想世界。他這張畫送給了他的朋友潘仁仲醫師，容膝齋是仁仲住所的名字，當然，畫家也只是用象徵的手法，在畫面上以一個簡單的亭子代表了容膝齋。

元代的文人畫已不講求山水的完全寫實，他們畫山水，常常只是為了表達自己內心的嚮往，並將自己的心事，寄情山水，直接傳達給看畫的人。

◆ 畫家小檔案

【黃公望】（一二六九—一三五四年），江蘇常熟人。自幼聰明，學問滿腹，曾任書吏，因上司貪污案受牽連，被誣入獄。出獄後看透紅塵，雲遊四方，以詩畫自娛。黃公望以他非凡的藝術天才和創造力，創立了能夠代表元代山水畫的文人畫風。

【吳鎮】（一二八〇—一三五四年）出身貧寒，博學多才，但性情孤傲，生活清苦，曾經幫人算命為生。他的畫善用老筆濕墨，筆力雄勁，除山水畫外，梅、竹也畫得十分出色，並寫下「墨竹譜」傳世。

【倪瓚】（一三〇一—一三七四年），無錫人，家本豪富，喜吟詩作畫，因元末農民起義所以散其家產，過著隱居生活。性格孤傲，不與俗世來往，他的潔癖是有名的，喜歡乾淨，也不願趨附世俗，他的畫一片空靈，山水看起來一塵不染，用墨很少，世人形容他「惜墨如金」。

◆ 動動腦

講究環保、提倡愛物惜物的今天，老舊的隔版，重新改造，鑲嵌上彩繪文人氣息濃厚的山水陶版，散發出一種古拙的美，你也能從生活周遭發現老物，給予新妝嗎？

中式隔板（張麗華拍攝）

花鳥蟲獸篇

古代的駿馬

火車、汽車還沒有發明之前，馬是最重要的交通運輸工具。不但如此，古代國與國的爭戰，更需要行動矯捷的驊馬，跑得快的駿馬，能達到了蹄不沾土的速度，是戰士驍勇作戰的利器。也因此「馬」一直是古今中外經常出現在藝術、文學創作之中的重要題材。而有關馬的成語也特別豐富。「一馬當先」比喻超越眾人，領先群雄；古時候軍隊出征一舉得勝，常說「旗開得勝、馬到成功」來形容獲勝迅速；「馬革裹屍」指的是在戰場上陣亡以後，沒有棺木盛殮，用馬皮把屍體包裹起來，常用來表示決心為國捐軀的英雄氣概；「白馬王子」更是所有女子夢寐以求的理想對象。

馬，是不是給人許多「天馬行空」的想像呢……？

唐代是歷史上開疆拓土的時代，畫家畫馬，顯示了國威和兵力，以馬為主的繪畫作品很多，當時畫馬，強調的是馬的造型，昂首闊步、揚尾嘶鳴，表現馬驃悍威武的神情，雄壯的體格。

到了太平盛世，不但平民百姓豢養，女子也騎馬打「馬毬」，養馬就像現在養貓、

養狗一般，馬由作戰工具變成寵物化，紛紛為馬佩掛美麗的飾品。李白的「將進酒」詩篇寫到「五花馬，千金裘，呼兒將出換美酒！」在他眼裡，縱然是豔麗的華服跟珍貴的馬匹，都比不上美酒，可以想見盛唐養馬的普及了。

當時最有名的畫馬名家，就是韓幹了。他的牧馬圖，畫的是一個留了鬍鬚的壯碩男子騎在白馬上，手握黑馬韁繩，緩緩前行。

畫家用筆沉著，黑白兩匹駿馬，寥寥幾筆便勾出馬的健壯體型，人物描寫神采奕奕，衣紋疏密有致，非常寫實。畫的左上角，有宋徽宗用瘦金書題款：「韓幹真跡」，證明連皇帝都非常喜愛這張畫。

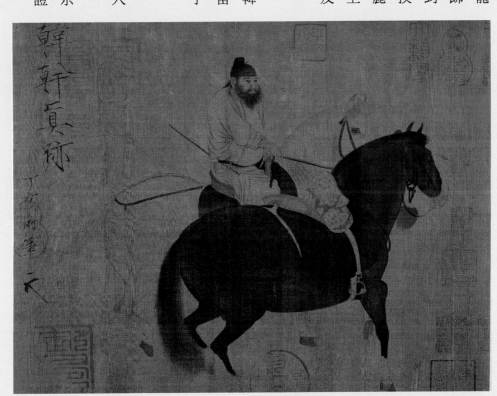

唐 韓幹 牧馬圖 國立故宮博物院典藏

唐玄宗喜歡馬，尤其是西域來的高大駃騠馬，據說當時養了數萬匹，韓幹在唐玄宗年間進入宮廷，玄宗曾問他畫馬的風格、師法，他說：「臣自有師，殿下內廄之馬，皆臣之師也。」由此可見，他畫馬是經過仔細觀察一番。

玄宗有匹愛馬，據說矯健善跑，月光下，一身雪白的發亮，因此稱為「照夜白」。韓幹筆下的「照夜白」充滿了活潑的線條，馬的四肢躍起，昂首嘶鳴，神情緊張，似乎要掙脫韁繩離去，可惜被一根鐵柱穩穩的拴住，一動一靜之間表現了生命力的動作。韓幹除了善用線條勾勒，馬的前胸特別陰影渲染，駿馬的肌肉凹凸有致，更顯結實。

這幅名畫，旁邊蓋滿了紅色印章，以及心有所感的題款呢！

流傳至今，很多人收藏過

五代後唐 胡瓌 出獵圖（局部）國立故宮博物院典藏
五代後唐 李贊華 射騎圖 國立故宮博物院典藏

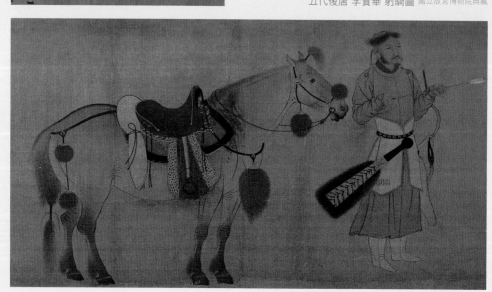

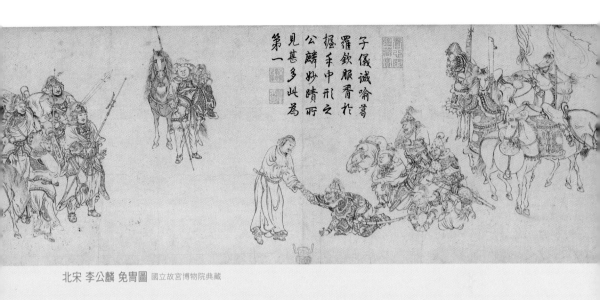

子儀誠喻嘗
羅欽服晉作
摳手中形之
公麟妙晴所
見甚多此為
第一

北宋 李公麟 免冑圖 國立故宮博物院典藏

唐朝國威遠播，和邊疆各族交流非常頻繁，描寫邊疆外邦人士日漸流行，後唐時期，有許多畫家是契丹人，如胡瓌、李贊華，因為熟悉游牧生活，善長畫塞外景物和放牧打獵的情景。

請注意觀察「出獵圖」、「射騎圖」這兩幅畫，從構圖、人物穿著打扮、馬匹的造形裝飾……比較一下，說說和韓幹畫馬的風格筆調，有什麼不一樣呢？

唐代畫馬，肥壯富麗；到重文輕武的宋代，崇尚以自然的眼光來欣賞馬。宋朝畫馬的名家李公麟，喜愛馬雄健的神氣，常常到馬棚裏去觀察馬而流連忘返。李公麟運筆如行雲流水，善用線條，「不施丹青，而光采動人。」因此贏得了「白描畫大師」的封號。

他在「免冑圖」裡畫的馬匹，纖細的線條，不但畫肉，還能見筋骨，可見功力很深。圖裡描寫愛好和平的郭子儀，卸下盔甲、武器，化干戈為玉帛，和回紇的將領在戰場握手言和的情形；他的膽識和誠意，外邦將領都心悅誠服，拜倒在地呢！

故宮名畫 找感動 找創意

103

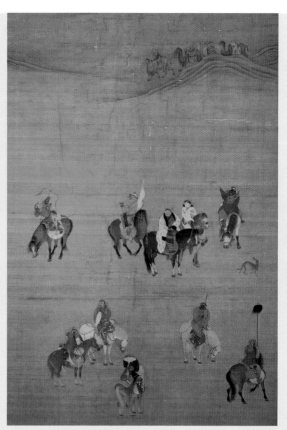

元 劉貫道 元世祖出獵圖（局部）國立故宮博物院典藏

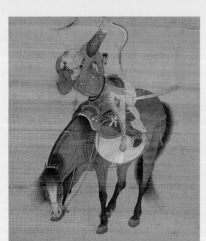

元 劉貫道 元世祖出獵圖（局部）

到了元代，出身遊牧民族的世祖忽必烈，也是在馬上打下的江山，因此愛馬風氣開始延燒，元畫家劉貫道的「元世祖出獵圖」描繪了秋涼時節身穿白裘的元世祖、帝后和侍從騎著馬，在沙漠曠野狩獵的情景，畫中一行人都暫時勒馬止步，回首看著左邊騎士拉弓，箭在弦

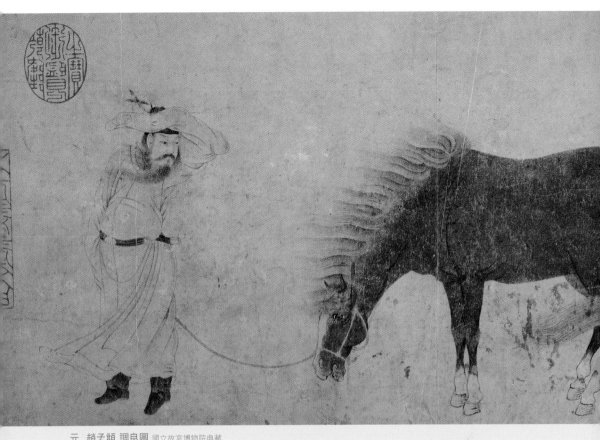

元 趙孟頫 調良圖 國立故宮博物院典藏

上，瞄準發射。畫中無論人或馬的姿態都很生動，射鵰英雄的豪情完全表露。

趙孟頫更是元代最有才華的藝術家，不但能題詩作畫，字又寫得好。他畫的馬也很有名，這幅「調良圖」雖然僅有一個人、一匹馬，沒有背景，但人物和馬匹都用極精細的線條勾勒，從馬鬃、人的鬍鬚、衣袖飄拂的狀況，當時似乎狂風大作，連觀畫者彷彿也能感受得到風力的強勁。

有畫家畫壯碩渾圓的馬，也有畫家以描繪瘦馬來寄情。宋末元初的畫家龔開，就常畫瘦骨嶙峋的馬，來寄

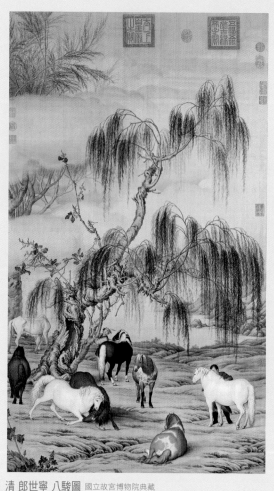

清 郎世寧 八駿圖 國立故宮博物院典藏

〔八駿圖〕中，八匹駿馬栩栩如生，有的互相嬉戲、或坐或站或臥，姿態各不相同。中國人最喜歡馬，馬對中國人來說具有很多吉祥的意義，至於為什麼畫八匹呢？因為八是〔發〕，代表發財的數字，因此〔八駿圖〕是非常吉利的圖畫。

到了民初著名的畫馬名家，首推徐悲鴻，他曾留學法國，擅長用水墨畫的工具，加上西方的技巧手法來描繪馬匹，創造出新的馬畫寫意姿態。

近代由於都市化及交通工具的演進，馬與人的關係漸行疏遠。除了圖片，現在你想看馬、畫馬只好到動物園或是騎馬場了。

託宋亡之後歸隱山林、年老失意的感慨。

清朝的郎世寧是最早用中國的材料、工具來畫畫的西洋畫家，乾隆皇帝很喜歡他的畫，曾命他為外邦進貢的馬匹一一寫生。

◆畫家小檔案

【韓幹】（約七〇六一七八三年），陝西西安人，唐朝擅長畫馬。從小家境貧寒，在酒坊打工，一天他到詩人王維府上收取酒錢，王維不在家，韓幹隨手拿起樹枝在地上畫起經過的人和馬匹，王維回家時看到少年韓幹表現的繪畫天才，於是每年拿錢資助他，鼓勵他繼續作畫，這段機緣改變了韓幹的一生，要是沒有王維這個「伯樂」認出韓幹有如「千里馬」的才能，歷史上就少了這位畫馬的名家。

【李公麟】安徽舒城人。北宋末年極有影響的繪畫大師，畫馬最拿手。他的特色是注重寫生，傳說他幫六匹良馬寫生，沒想到他畫完一停筆，馬立刻斃命，有人說他是畫得「太過入神，奪其精魄」。

【趙孟頫】（一二五四一一三二二年），字子昂，浙江吳興人。自幼小即聰慧，對詩詞、書法、繪畫、音樂均有極深造詣，樣樣精通。

【郎世寧】（一六八八一一七六六年）生於義大利米蘭，研習油畫及建築。清康熙五十四年（一七一五）作為天主教耶穌會的修道士來中國傳教，隨即成為宮廷畫家，曾參加圓明園西洋樓的設計工作，歷任康、雍、乾三朝，在清宮致力於中西繪畫的融合，從事繪畫達五十多年。他是一個全能的藝術家，建築、設計、肖像人物、山水、花鳥走獸沒有一樣不擅長。

◆動動腦

小時候你曾有騎在木馬上，搖啊搖的經驗嗎？你還記得那種輕鬆自在的感覺嗎？這二款不同造型、材質的搖搖馬，都是新一代設計師為小朋友新創的作品，仔細看看，它們和你小時候騎的搖搖馬有什麼不同呢？從馬，你又有什麼天馬行空的想像呢？

鳥——
飛進畫紙裡栩栩如生

你喜歡鳥嗎？你有賞鳥的經驗嗎？台灣是鳥類資源豐富的地區，不同的海拔高度，有不同的鳥類分佈，種類繁多，在觀察鳥類的時候，有人用文字記錄，有人用攝影或錄影，繪畫也是另一種觀察記錄的方式，甚至可以提升成為藝術創作的題材。

古代有許多藝術家愛好賞鳥，「抬頭一窺自然之密，俯視揮灑於畫中之美」，那俯仰之間的心領神會，躍然於紙上。歷代的畫家一定也羨慕鳥兒在天空飛翔得自由自在，於是默默觀察牠們的優美姿態，借著彩筆將這份美感描繪下來。從作品中我們不難發現，宋朝畫家講究「觀察寫生」，技法上以嚴謹、寫實的工筆為主。元朝、明朝則較偏向水墨寫意，到了清朝，郎世寧融入西洋畫風……各有各的不同趣味風格。

台灣藍鵲。（林義祥先生攝影提供）

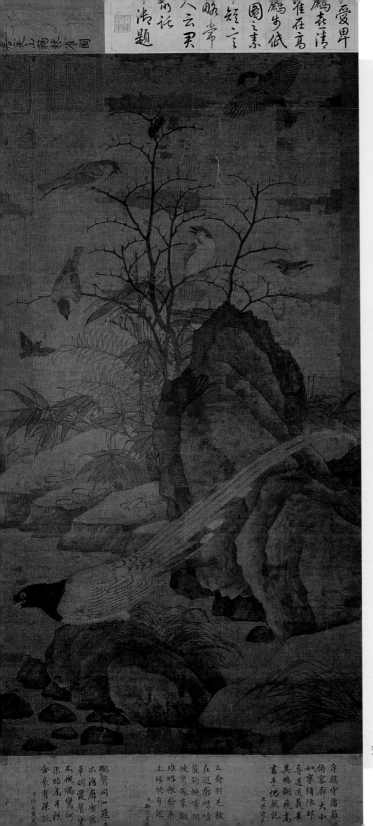

你見過台灣藍鵲嗎？牠們的特色是豔麗的藍色羽毛、長長的尾巴。宋朝畫家黃居寀的「山鷓棘雀圖」，由於距今一千年了，雖然山鷓漂亮的藍色外衣已經褪色，但是紅色的嘴和腳爪依然鮮明。

你看！主角山鷓跳在石頭上，身體橫跨整個畫幅，伸頸準備喝溪水的神態，是不是很生動？背景有巨石土坡，搭配荊棘、蕨竹。後面幾隻麻雀有的朝左，有的朝右，有的逍遙於棘枝上，有的展翅或俯視下方，姿態各不同，這幅畫給人寧靜和從容不迫的感覺。（附註：「山鷓」就是「山鵲」，和台灣藍鵲是同類族群）。

宋 黃居寀 山鷓棘雀圖 國立故宮博物院典藏

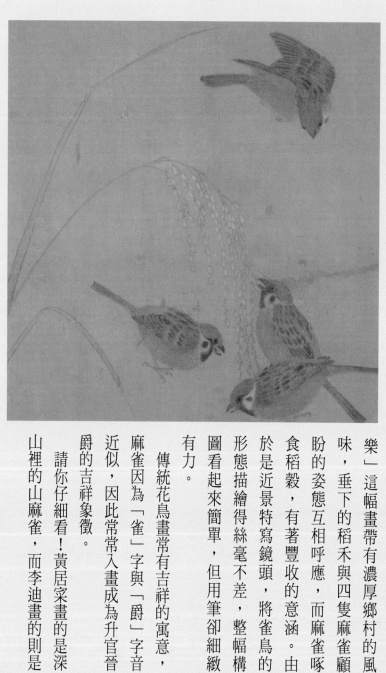

宋 李迪 豐穀安樂
國立故宮博物院典藏

麻雀應該是大家比較熟悉的鳥類，尤其在農忙收割的時候，最容易看到成群的麻雀在啄食穀粒。李迪的「豐穀安樂」這幅畫帶有濃厚鄉村的風味，垂下的稻禾與四隻麻雀顧盼的姿態互相呼應，而麻雀啄食稻穀，有著豐收的意涵。由於是近景特寫鏡頭，將雀鳥的形態描繪得絲毫不差，整幅構圖看起來簡單，但用筆卻細緻有力。

傳統花鳥畫常有吉祥的寓意，麻雀因為「雀」字與「爵」字音近似，因此常常入畫成為升官晉爵的吉祥象徵。

請你仔細看！黃居寀畫的是深山裡的山麻雀，而李迪畫的則是

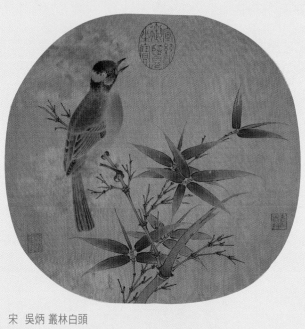

宋 吳炳 叢林白頭

吉祥畫。

中國人的花鳥畫是透過花、透過鳥來傳達人的情懷，寄託人的感情，表現鳥語花香的大自然和人文關懷。

宋代重視文化，不重視武力，在花鳥畫方面，名家很多，他們講究寫生，甚至以一生的時間，不斷仔細觀察和研究，瞭解牠們的習性和特質，才能非常寫實的為大自然的花鳥草蟲留下最美麗的神態。

一般麻雀；普通麻雀的臉頰和喉部具明顯黑色點斑。

嘰哩咕嚕，歌聲嘹亮，喜歡矗立在枝頭的頂端，以果實及昆蟲為食，頭頂的大白斑，是牠得名白頭翁的由來。我們在宋朝吳炳「叢林白頭」這幅畫中，很清楚的看到白頭翁的特色，白頭翁配上竹子，「竹」和「祝」諧音，白頭有「白頭偕老」的意思，因此這幅畫成了祝福白頭的

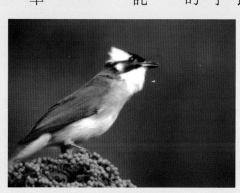

白頭翁（林義祥先生攝影提供）

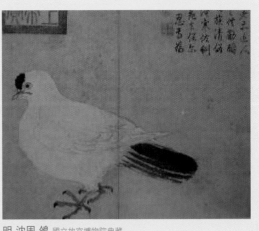

明 沈周 鴿 國立故宮博物院典藏

日本上野公園的鴿群（張麗華拍攝）

你可曾經見過白鷺鷥優雅的身影在稻田或河邊、海邊群聚？牠們的嘴和腳都是黑

斑頸鳩，孤孤單單棲踞枝頭，看起來特別古樸與淡雅，牠是不是正要鳴叫喚雨呢？

鴿子的拜把兄弟斑頸鳩，體態雍容華麗，頸部斑點有如珍珠瑰麗，也是鄉土鳥類中廣為熟悉的鳥。沈周的另一幅「鳩聲喚雨」畫出一隻瞪著大眼、嘟著嘴，有著圓胖身體的

明朝沈周以淡墨勾勒白色羽毛的白鴿，頭尾羽毛著以濃墨，簡單的幾筆寫意，就能捉住白鴿的神韻與精神。

往時，皆以鴿子傳遞，到了宋朝，信鴿被廣泛運用在軍事通信，也就是「飛鴿傳書」。

群鴿子，他與親友書信來信的工具，唐玄宗大臣張九齡小時侯，家裡飼養一古人將鴿子訓練為傳遞書成群。鴿子有認家本能，只要有人餵食，馬上匯聚上，處處可以見到鴿子，場、公園或大樓頂的陽台咕……咕，咕……咕，在廣

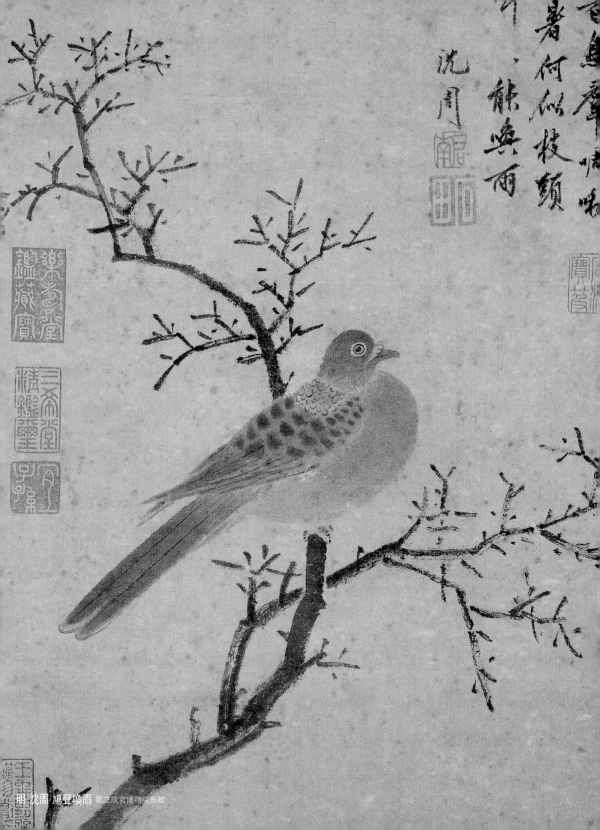

明 沈周 鳩聲喚雨 國立故宮博物院典藏

色的，繁殖時期，腦後會長出兩根白色飾羽，背部和腹部也會長出白簑羽，很像新娘的白紗禮服，所以稱為白鷺鷥。以魚類為主食，通常用腳深入水中驚動魚蝦而後迅速的捕食。

明朝畫家呂紀的「秋鷺芙蓉」用工筆手法，畫出三隻鷺鷥，一隻棲息岸邊，似乎正對著空中飛翔的同伴鳴叫，上方的兩隻似乎聽到了叫聲，回頭盤旋而下，三隻鷺鷥連接起來的弧形與被風吹動、搖曳生姿的柳枝線條互相對應，在畫面上形成了強烈的動感。

在大自然中，我們對老鷹的印象是善於補食的猛禽，雖然頭不大，但是喙粗大，前端呈鉤形，很適合於撕裂、折斷獵物的骨骼和肉，雄偉的外表，在眾多鳥類中便成為帝王

明 呂紀 秋鷺芙蓉 國立故宮博物院典藏

的象徵。

康熙末年，康熙皇帝對於從義大利來的傳教士郎世寧，把西洋畫融入國畫的寫實技能，深深讚許，因此聘他為宮廷畫師。郎世寧畫的白鷹炯炯有神的站在精緻的鷹架上，氣勢凜然，頗有帝王之尊。白鷹是鷹的白變種，這些白鷹都是蒙古外藩的親王為了討好乾隆帝所進貢的。

最後我們再來看一看，明朝畫家邊文進的「三友百禽圖」，他把各種鳥兒都畫在一起，你能認出多少種類呢？畫家發揮了想像，把不可能的事情變為可能，這就是繪畫引人入勝的創意與美感了！

◆ 老文化 新創意

文化其實就是生活，古老的藝術應該走入生活，才更容易親近與打動人心。法藍瓷是台灣生活設計產業中自創品牌並成功轉型的少數例。二〇〇二年以蝶舞系列奪得紐約國際禮品展首獎，二〇〇五年首度與故宮合作，以清代畫家郎世寧「仙萼長春圖冊」當中的第二幅畫作「桃花」，製成「桃花雙燕」十八件組合精品瓷器，一套要價十八萬元，全球限量八十八套，台灣分配到的三十八套，一個月內銷售一空。接著「櫻桃嬉春」亮相，全球限量九十九套，價格更進一步攀高至二十八萬元，據說還沒發表前，就已經有國外許多畫廊與收藏家搶著下單呢！可見法藍瓷將故宮的名畫，融入溫潤剔透的瓷器中，兼具古典與創新的藝術設計，能創造新文化的價值。

◆ 畫家小檔案

【黃居寀】 活動於十世紀，四川成都人，宋朝宮廷畫家黃荃的幼子，父子皆擅長花鳥畫，深受朝廷重用，是宋朝畫院的中心人物。史上有記載黃氏父子一同為宮殿繪製禽鳥花卉壁畫，由於十分逼真，當獵鷹被帶入宮殿中時，竟不斷攻擊壁畫中的禽鳥，他們的畫藝也因此倍受讚賞。

【李迪】 約十一世紀，今河南省孟縣人。是南宋相當優秀的花鳥和動物畫家，非常擅長寫生。他也能畫山水小景，留下了相當多精彩的作品。

法藍瓷將郎世寧名畫創作為限量版的生活器具

【吳炳】 約十二世紀，江蘇常洲人。擅長畫花鳥，南宋紹熙年間，曾經在廷畫院裡擔任職務。

【呂紀】 （一四四七年生）浙江寧波人，明代弘治間被徵召入畫院，他擅長鴛鴦、孔雀之類的題材，配以適當景物，生動自然，傳世作品多以花鳥為主。他經常在自己的畫中以隱喻手法來規諫皇帝，是歷代宮廷畫家中少見的，所以明孝宗曾經稱讚他：「工執藝事以諫，呂紀有之。」他是明代宮廷畫家優秀代表之一。

【邊文進】 福建沙縣人，明成祖永樂年間宮廷畫院畫家，博學能詩，繼承宋代院體傳統，以工筆寫生花鳥取勝。

獨特的「鳥」造型小錢包

◆ 名詞小檔案

【工筆畫】 亦稱「細筆」，與「寫意」相對，完全模擬自然界物象，刻意求真求美，使用巧妙而細緻的筆法來描繪。

【水墨畫】 是以水和墨暈染繪成的畫，不加色彩，作品看起來比較古樸典雅。

【寫意畫】 和工筆相反，用簡單洗鍊的筆法，就能捉住描繪物象的意態神韻，簡筆不代表簡單，他通常需要更高的功力與經驗呢。

◆ 動動腦

你購買東西是看價格？還是它的實用性？除了這樣，我也重視視覺的美感和創意，這樣才能打動我的心，引起那購買慾。你看！成雙的對杯顯得優雅；而小小的錢包，做成了鳥型，增添了活潑的生命力，也增強了商品的競爭力。

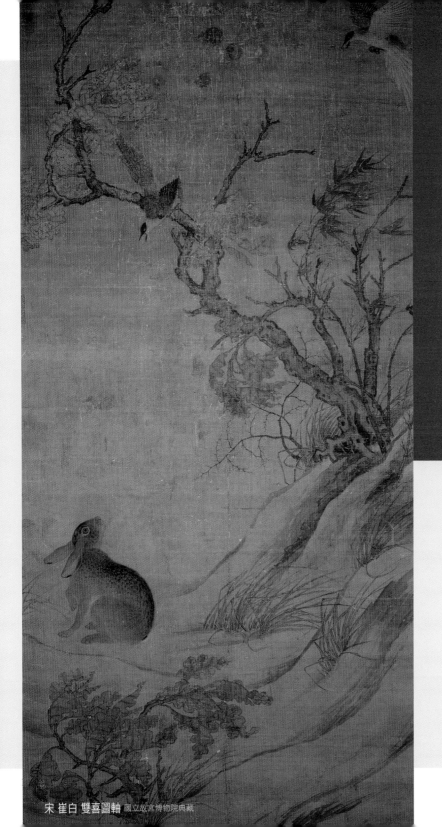

活靈活現的小動物

宋 崔白 雙喜圖軸 國立故宮博物院典藏

在中國畫家中，有一群人，像范寬、郭熙等都愛描繪氣勢磅礡的大山水；在他們的眼裡，看不見小小的植物、昆蟲；但是有另一群畫家以其敏銳的眼力，非常細心的觀察小動物、小花、小草，並且將這些小東西畫得生動逼真，精彩至極。

五代花鳥畫高手，黃筌的「寫生珍禽圖」裡面描繪了蟋蟀、天牛、蠶、蜜蜂、果蠅……總共有二十四隻的昆蟲、禽鳥和烏龜，大小間雜，每一隻都栩栩如生。尤其筆下的烏龜龜殼顯得非常堅硬，好像可以敲得出聲響；蟬的翅膀薄如透明一般。

黃筌極為注重各種不同的蟲、動物的形體和姿態的特徵，據說「寫生珍禽圖」是他傳給兒子——黃居寀的稿本。唐宋時代，很多宮廷畫家的職業都是父子相傳。

北宋的崔白，也是非常重視寫生。「雙喜圖」畫面裡土坡上蘆葦草和細細的竹子及樹梢的枯葉，都被風吹得往右邊彎下了腰，呈現一片秋天蕭瑟的景象，似乎可以由畫中聽到風聲、鳥聲與草木聲，好像真實的場景。

突然跑來的一隻小野兔，驚動了枯樹上的兩隻喜鵲，有一隻還嚇得飛了起來，兩隻都

雙喜圖軸（局部）

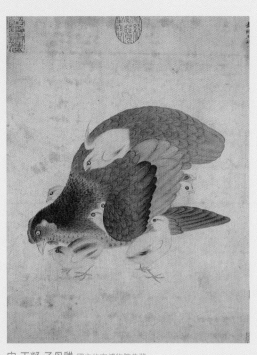

宋 王凝 子母雞 國立故宮博物院典藏

對著野兔撲翅鳴叫，好像正抗議著不該侵占他們的地盤，野兔猛然回頭，一臉無辜的樣子。

崔白野兔的外型和神態畫得十分自然，背部深色長毛看似硬挺，腹部顏色較淡，像似蓬鬆的短絨毛，整體看起來肌肉很有彈性，崔白筆法真是厲害！「雙喜圖」這幅作品中，喜鵲成雙出現，象徵好運，是典型的中國花鳥吉祥繪畫。

雞與我們人類息息相關，而家禽，雞，不但是國人的吉祥德禽，在國外也象徵著幸福、好運，因此雞也是藝術家最佳創作素材。

北宋畫家王凝的「子母雞圖」，以一隻母雞為中心，身邊倚著八隻剛出生的小雞，母雞的翅膀微微張開庇護著兩隻小雞；有的小雞調皮的爬到母雞的身上；有的躲在母雞的屁股後面；有一隻正對著母親的嘴，好像在準備接受餵食，牠們的神態生動活潑，尤其雞的羽毛非常精細，可以看出畫家一筆一筆工整的描繪。整件作品，色彩淡雅，有母愛的象徵意義。

明 商喜 戲貓圖 國立故宮博物院典藏

明 沈周 貓 寫生冊頁 國立故宮博物院典藏

貓除了擅長捕鼠的實用價值外，牠溫柔輕巧、善解人意又愛乾淨，是人類的良伴。俗語說「狗來富，貓來貴」。「貓」諧音「耄」，因此而具有長壽的吉祥寓意，成為入畫的好題材。

明朝商喜的「戲貓圖」非常有趣！樹蔭下，一大群螞蟻扛著蟋蟀、蝴蝶、蜜蜂等戰利品回家，不巧遇上兩隻調皮搗蛋的貓，伸出爪子撥弄，把螞蟻大隊搞得陣腳大亂。但這兩隻淘氣貓卻玩得不亦樂乎，十分傳神的表現了貓咪惡作劇的頑皮。

明朝另外一位畫家沈周，他有一組寫生冊頁，畫了許多有趣的小動物。尤其他以別出心裁的水墨寫意手法，畫出一隻形如圓球的古靈精怪大黑貓。胖胖的貓咪，盤捲縮成一團，大大的眼睛瞪著上方，好像有什麼東西，引起牠的關注。

這些看起來很平常的家禽、動物和昆蟲，其實是畫家透過敏銳的感受，反覆的觀察寫生，才能描繪出一幅幅曠世傑作流傳於世呢！

◆ 老文化 新創意

故宮最近與義大利設計團隊Alessi進一步合作「東方傳說」系列，由西方觀點看東方故事，研發出天堂鳥椒鹽罐組、蓮花小碗、石榴糖罐、百合鳥醬油壺、百合池壽司盤組、香蕉小子獼猴瓶塞、香蕉小子胡椒鹽罐組、秘密魚漆盒等，這次設計上更加多元廣泛。

◆ 畫家小檔案

【黃筌】五代的畫家，長期深居宮中，畫的都是宮內珍禽異獸、名花奇石。他擅長用淡墨勾線後，再填進濃濃的色彩，稱為「雙鉤填彩」，形成工整細緻，富麗堂皇的畫院風貌。

【崔白】北宋神宗時的畫院畫家。聽說他天賦極高，工筆繪畫無須打草稿，即刻就筆。擅長畫花鳥，地位與同時期最重要的山水畫家范寬並駕齊驅。

【沈周】明代傑出畫家。一生家居讀書，吟詩作畫，優游林泉，追求精神上的自由，蔑視政治，從不參加科舉考試。在明代畫壇上與文徵明、唐寅、仇英同稱「明四大家」。

◆ 動動腦

現代人喜歡養貓、養狗各種寵物，寶貝得不得了，如果你的電腦能力能善加利用，幫客人和小寵物拍照，專貼在生活器物上當擺飾，或者穿戴在身上，從這個點子散發思考，可能會有很多的商機。

Alessi設計的「東方傳說系列」（張麗華拍攝）

精緻寫實草蟲畫

在國畫中，花鳥畫是一個廣泛的概念，除了畫花卉和禽鳥之外，還包括了畜獸、昆蟲、樹木和蔬果等植物。中國人畫花鳥是透過花、透過鳥、昆蟲，來傳達人的情懷，寄託人的情感，表現鳥語花香的大自然和人文關懷。

大型的花鳥畫經常依附於居室的牆壁上，較少移動，不過也有許多畫家喜歡畫小幅作品製成冊頁。把畫幅裝裱成一頁一頁，好像書本，便於攜帶，翻頁分享。

我們先來欣賞「花王圖」。哇！一大朵、一大朵朱紅色的牡丹盛開著，牡丹花常被稱為富貴花，它是花中之王。再仔細看一看，你會發現周圍數種蝴蝶和蜜蜂穿梭其間，添加生動活潑的趣味性。這些花兒、昆蟲都是我們日常生活中，最常接觸到的，是不是特別有親切感呢？

南宋 許迪 野蔬草蟲 國立故宮博物院典藏

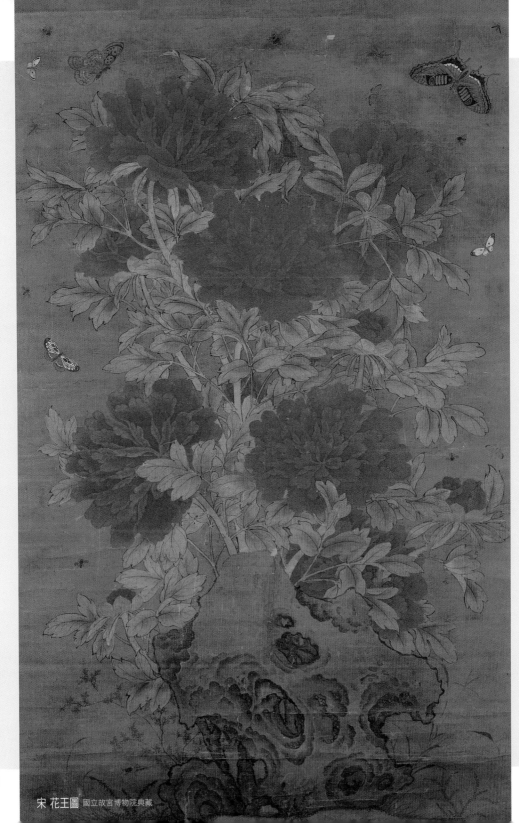

宋 花王圖 國立故宮博物院典藏

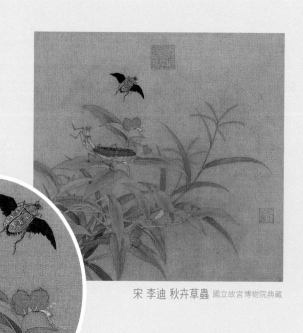

宋 李迪 秋卉草蟲 國立故宮博物院典藏

南宋許迪的這幅「野蔬草蟲」畫，構圖雖然並不複雜，卻很有趣；一棵大白菜，色彩顯現鮮嫩可口，引來一隻張牙舞爪的蝗蟲想要一飽口福；空中飛來一隻美麗的白粉蝶和蜻蜓，也想要分一杯羹呢！

許迪寫實的功力和佈局很高明，白菜、蝗蟲、粉蝶、蜻蜓，安排在四個角落，卻一點都不呆板，尤其彼此間的關係，充滿了微妙的張力，令人印象深刻。

李迪的「秋卉草蟲」畫裡，帶有幽默的遐想。畫中一隻螳螂張開雙臂，摩拳擦掌正準備攻擊金龜子；但說時遲那時快，金龜子察覺異樣，趕緊張開翅膀飛走。失望的螳螂，眼睜睜的看著煮熟的鴨子飛了，只好撲了個空。畫中金龜子或螳螂的姿態，無論是雙翅或是觸角，畫家都描繪得栩栩如生。

韓祐的「蠆斯綿瓞」描繪田園角落，一顆熟透的瓜果，散發著迷人的果香，令人垂涎欲滴，果然引來覓食的一對蠆斯，瞧！牠們將觸角伸得高高的，正想大快朵頤一番。

這幅畫除了表現動、植物的生命活力外，更有吉祥的寓意。瓜果多子，瓜葉、瓜鬚又是蔓生植物，代表綿延生長；加上蠆斯會大量產卵，因此無論是瓜或是蠆斯，都蘊含「多子多孫多福氣」的祝福，是不是反映了古人豐富的想像力？

這些自然界的小花、小草、小昆蟲，雖然我們隨處可見，不過畫家想畫的精妙，可是要花心思觀察呢！

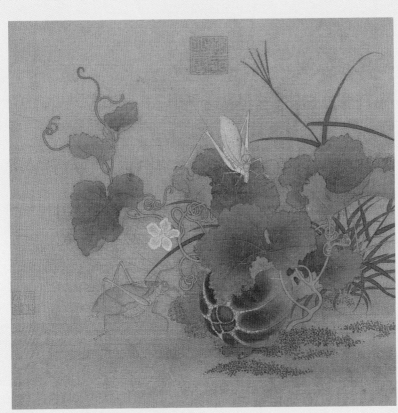

宋 韓祐 蠆斯綿瓞

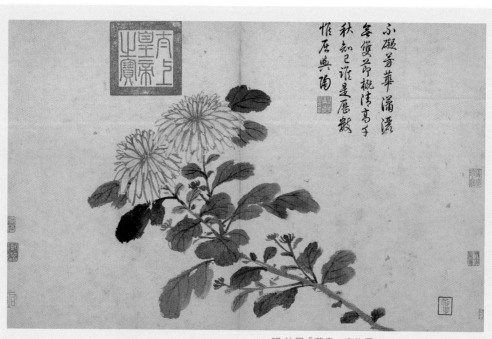

不礙芳華滿溪澗
各護芳節槐清高手
秋知已許是歷敗
惟居與陶

明 沈周「菊畫」寫生冊 國立故宮博物院典藏

南宋有本「鶴林玉露」筆記集、裡面記載一段故事，當時有位擅長畫草蟲的畫家曾雲巢，有人曾問他作畫秘方？他說：「從小我就喜歡將昆蟲抓到籠子裡面養，日以繼夜的觀察它們的生態。後來，唯恐不足以捕捉到真正的神態，又經常跑到野地實際觀察，等到下筆時，早已分不清，我是昆蟲或是昆蟲是我了。」可見他專注描摹到出神入化的境界。

宋代的畫家，重視寫生，觀察入微；他們用工筆勾勒，刻畫紋理，再細細的填上色彩，因此產生了許多非常精緻寫實又嚴謹的的花鳥畫。但是元明以後，畫家繁興、畫派林立，文人畫明顯取得顯著成就。文人畫與工筆畫反其道而行，紛紛以簡筆畫出物象的特色，不講究外型的精確性，著重筆墨的趣味性，稱為寫意畫。

我們來看明朝畫家沈周寫生冊裡的「菊畫」。完全沒有畫輪廓線，直接以線條頓挫畫出菊花外型，再以深淺不同的墨色，表現出立體感效果，這種特別的畫法就是沒骨畫法，是寫意畫中常用到的技巧。

沈周寫菊不是對自然景物的「依樣畫葫蘆」，注重的是個人當下的感受與筆墨的風格化表現，因此是把菊花與人的生活際遇，通過寫菊及對它的欣賞，以表達作者內在的思想境界與追求。

「菊花黃，蟹肉壯」秋高氣爽，菊花開放，脂膏肥碩、肉嫩味鮮的螃蟹，令人饞涎欲滴。螃蟹是我國諸多美食佳饌中的珍品。古往今來，不少畫家啖蟹、品蟹、畫蟹……宋代大文豪蘇軾還曾說：「但願有蟹無監州」，哈哈！只要有蟹吃，連官都可以不要了。這些流傳的許多軼聞趣事，為人們品蟹時平添幾分韻味。

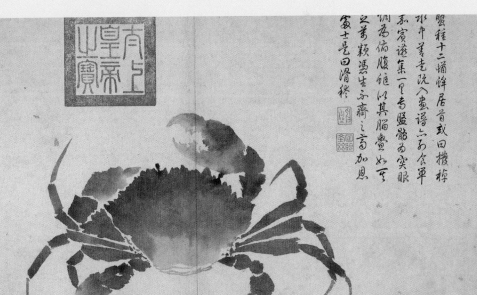

明 沈周「螃蟹」寫生冊 國立故宮博物院典藏

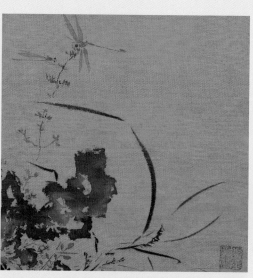

明 孫龍 蜻蜓豆娘圖 寫生冊 國立故宮博物院典藏

沈周畫蟹也有獨到之處，他觀蟹細膩，了然於胸，以縱橫奔放的水墨寫意將蟹畫得栩栩如生，呼之欲出。先用淡墨畫蟹殼、蟹腳、雙螯、蟹殼凸凹染以濃墨，再以濃墨畫爪尖，流暢的筆意是不是將螃蟹猙獰而又可愛的形象，描繪得淋漓盡致，別有一番意境？

沒骨畫除了用水墨，還可以直接用色彩或是融合兩者來作畫。孫龍寫生冊中有一幅「蜻蜓豆娘圖」，就是純粹用墨和色彩，直接畫出草蟲的型態，落筆輕鬆，彷彿不經意間揮灑而成，但卻能充分掌握蜻蜓的動態及神情。這幅畫可以看出孫龍拿筆揮毫的速度很快，以致色塊中出現飛白和深淺墨色暈染融合的效果，彷彿陽光照在石頭上產生閃耀，還有風吹草動的感覺，實在非常生動活潑。

另外還有一種大寫意，比一般的寫意更奔放，明代的徐渭特別擅長。這幅寫生「榴實」，就是徐渭用大寫意揮毫熟透裂開的石榴，露出一粒粒像珍珠般的果實，看起來是不是生意盎然呢？他畫畫的筆勢暢快，淋漓的水墨，配合狂放的草書線條，製造出繪畫和書法相互呼應性的效果。畫面題字：「山深熟石榴　向日笑開口　深山少人收　顆顆明珠走」。這是畫家藉由深山裡沒有人採收的石榴，來表達懷才不遇的怨憤心情。

寫意畫通常「詩、書、畫」一體，畫家更要豐富的聯想，誇張的手法，以少勝多的含蓄意境，落筆準確，運筆熟練，才能得心應手，意到筆隨。

明 徐渭 榴實 國立故宮博物院典藏

◆ 老文化 新創意

出淤泥而不染的荷花，婀娜多姿，擺在客廳，像古人一樣，在家裡也能坐擁風景。

◆ 畫家小檔案

【許迪】（約十二世紀）南宋毘陵人，今江蘇省武進縣，是擅畫花卉草蟲的畫家。宋代毘陵畫師以擅長畫草蟲聞名天下，毘陵的草蟲畫色彩豐富，草蟲的姿態，更是栩栩如生。

【韓祐】（約十二世紀）江西石城人。在南宋紹興年間曾入畫院，他最擅長畫小景和花卉草蟲。

【沈周】（一四二七一一五〇九年），明代江蘇吳縣人，出身書畫世家，他一生讀書，優游林泉，潛心於書畫創作，不願當官。中年以後盛名蓋世，求畫的人擠滿戶外。也因此偽造畫的人也很多，據說有時上午才畫好的畫，中午就有人臨摹，可見當時人們多麼喜歡沈周的畫。

【孫龍】（約十五世紀）明代江蘇毗陵人，擅長花鳥畫。畫禽魚草蟲，全以彩色渲染，生動鮮活，自成一家，堪稱為「寫生名手」。其寫意花鳥畫之成就，及沒骨技法，對後來的潑墨大寫意影響甚大。

【徐渭】（一五二一一五九三年）明浙江山陰縣人，一生遭遇坎坷、窮苦潦倒，連考八次鄉試皆沒

中，心灰意冷、終日喝酒，曾經入獄，五十三歲出獄後專心於繪畫。徐渭的繪畫，和他的為人一樣，不拘小節、無視古今、率意揮灑，透露出他不願墨守成規、大膽創造的精神。

◆動動腦

自然界的花鳥草蟲之美，是設計元素取之不盡的素材，有次看到小小不起眼的鑰匙，加上了繽紛的花草，很令人驚豔！你還可以怎麼利用它們呢？

參考書目：

1　《中國美術全集・繪畫篇》，上海：人民美術出版社，一九八七；台北：錦繡出版社，一九八九。

2　《中國一〇〇位巨匠美術週刊》　錦繡出版社，一九九五。

3　國立故宮博物院編，《故宮名畫三百種》，台北：國立故宮博物院，一九五九。

4　國立故宮博物院編，《故宮書畫圖錄》，台北：國立故宮博物院，一九八九。

5　國立故宮博物院編，《故宮文物月刊》，台北：國立故宮博物院。

6　江兆申編，《故宮藏書大系》，台北：國立故宮博物院，一九九三。

7　高居翰著，李渝譯，《中國繪畫史》，台北：雄獅圖書公司，一九八七。

8　李霖燦，《中國美術史稿》，台北：雄獅圖書公司，一九八七。

9　石守謙等，《中國古代繪畫名品》，台北：雄獅圖書公司，一九八九。

10　蔣勳，《給大家的中國美術史》，台北：東華書局，一九九〇。

故宮名畫：找感動 找創意 ／ 張麗華著. -- 初
版. -- 臺北市 ： 臺灣商務, 2009.2
面 ； 公分
參考書目：面
ISBN 978-957-05-2320-1（平裝）

1. 中國畫 2.畫論 3.藝術欣賞

944.07 97017418

故宮名畫
找感動 找創意

作者	張麗華
發行人	王春申
編輯指導	林明昌教授
營業部兼任編輯部經理	高珊
責任編輯	吳素慧
美術設計	吳郁婷
印務	陳基榮

出版發行	臺灣商務印書館股份有限公司
地址	23150新北市新店區復興路43號8樓
電話	(02)8667-3712
傳真	(02)8667-3709
讀者服務專線	0800056196
郵撥	0000165-1
網路書店	www.cptw.com.tw
e-mail	ecptw@cptw.com.tw

局版北市業字第 993 號
初版一刷：2009 年 2 月
初版四刷：2016 年 2 月
定價：新台幣 350 元

國立故宮博物院授權監製